偽科學鑑證⑤之佛光初現

自　序

成魔容易成佛難。成佛之路，先要放下「執著」、「分別」和「妄想」。

凡人放得下「執著」，升呢「阿羅漢」；再放下「分別」，成「菩薩」；「執著」、「分別」和「妄想」徹底放下，還原成「佛」。還原？對，真正的「佛」不是高高在上的天神，真正的佛，在每個人的心裡。

我不看典、不唸經、不齋戒，對佛學的認知很皮毛。但略知皮毛已足夠改變某些重要價值觀。佛學中「放下」這概念最令我心靈震撼，活了半世人，社會主流價值普遍叫大眾「爭取」，爭取學分、爭取表現、爭取財富、爭取社會地位，卻原來「放下就是擁有」！多麼「禪」！「禪」一字在香港常被曲解作「看不明的道理」或「說完等於沒說過的廢話」，其實「禪」等同創意思考，引導人從另一角度看蒼生，所以是門哲學，是內心的感悟。屠門夜半聲換來刀兵之劫；貪嗔痴慢疑引發自然災害，共業因果，人心之故啊！世間哪有「天災」？所有「天災」，原來都是「人禍」。

所以「佛」不是神不是像不是什麼，「佛」就是你心中最原本的善，「佛理」就是一套善良的理念。

在「2012」又再次被港人化成流行符碼之際，我嘗試盡量帶點善意去重新思考這世界，並試著於日常生活中自我修道。一年多來只修出了很小分數，依然為旁鶩分心、為瑣事動氣。「我執」尚在，就難以心靜；既難心靜，就樂於在人間打滾。是以，所謂「佛光初現」只不過是心縫稍稍滲漏出來的一絲微光，若隱若現，都是個開始。

可幸香港與杭州兩城氣質有異，輸出頻率的波幅差距極遠，反而從差異當中學會了自我調節和適應的能力，來回兩邊走，亦看穿了很多中國人的共性和特質，尤其比以前更了解港人價值觀和近代史之間的千絲萬縷的關連。居杭三年依然找不到一個適當的角度和語調去描繪杭州，反而更有興趣繼續探討香港文化，身是半抽離，心卻更陷入這個城市的愛恨悲歡。

地球正在經歷週期大轉變，亦自覺人生有所變化，遂不自覺地把心聲或多或少灌進作品中，不論是漫畫或歌詞。趣事一則：數月前寫了份詞，借詞說了些教，監製要求把詞中有關於佛學的詞彙刪改，包括「貪嗔痴」、「蒼生」和「善業」，理由是歌手覺得唱佛理好「扮大人」，唱得好唔自在。我說：好！做事最緊要「自在」，但順帶一提，其實「自在」一詞，就正正是緣自於佛，《心經》第一句就有。

佛光乍現的時候，就試著以最「自在」的心態應付每週稿件，集結第五期了，依舊香港味濃，其實就這一點已足夠。

<div align="right">

小克

12/6/2011・香港

</div>

目 錄

海 洋 劇 場

二十年前，本來有意選修室內設計，後來被導師揶揄我畫作太平面了，欠透視深度，不如選讀平面設計吧！於是修了平面設計。事後才覺選對了，因為平面設計範圍太廣，基本上是「乜都得」！公司logo、賀卡海報、廣告、網頁、插畫漫畫動畫電影，那時都歸類為平面設計。若當年選了室內設計，今天不一定有這本書了。這十五年，我應該每天在畫floor plan、floor plan和floor plan，尤其在香港，來來去去那三百呎空間，我會悶死。所以我越來越喜歡畫這兩隻肥嘟了，因為牠們「乜都得」，在家得、出街得、去迪士尼得、落維多利亞港得、上太空亦得，跑過隔壁「農貓」專欄又得，甚至跑到阿凡達的時空仲得！乜都得點都得！最重要的是，牠們很「平面」，簡單易畫，嘻嘻。

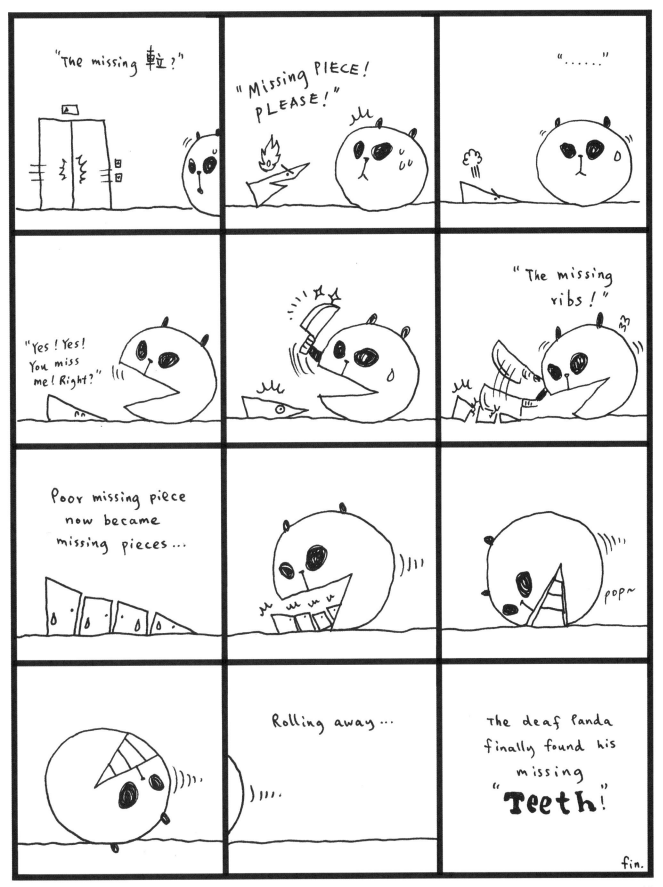

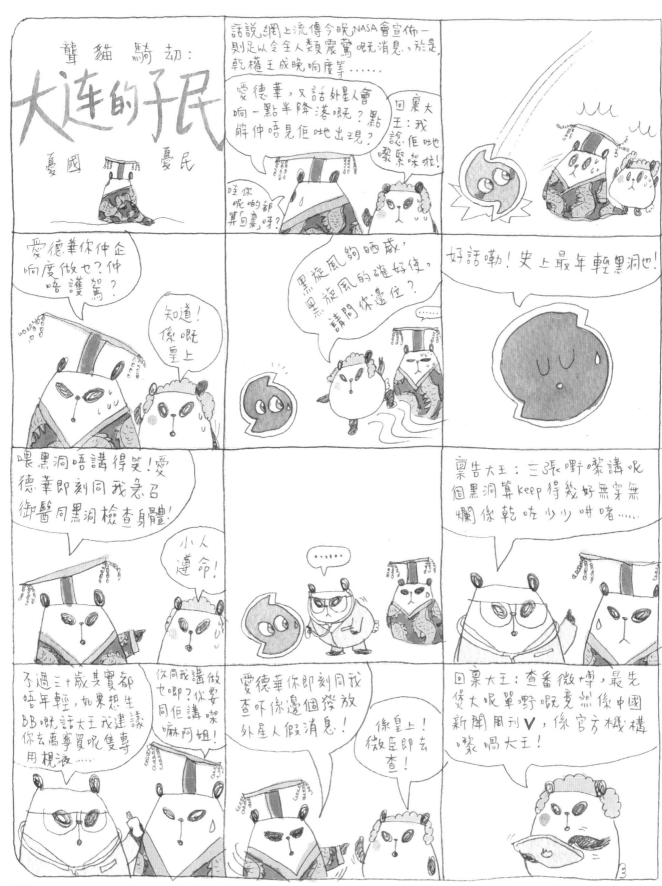

豈有此理妖言惑眾我理得佢咩機構！愛德華即刻同我安排兵馬路三千我要去搵佢算賬！

皇上咁呢隻黑洞應該點處置呢？

正所謂背脊向天都可以食，梗係唔好嘥煮咗佢！同我安排三千宮女今晚大排筵席！

唔你唱皇上，隻嘢生得咁得意，微臣建議先盡快將個嘜頭註冊，然後開鋪頭搞展覽推出 figure 套裝……

當然唔少得大王您嘅尊容，又可以賺錢又可以宣揚大王您慈祥嘅一面喎……

愛德華你呢個建議非常老土但係又非常好！就咁決定，推出二千套每套二百五全部收益不扣除成本捐入國庫！

咁大王，中國新聞周刊❤單嘢你咪唔再追究啦？

邊個話唔再追究？一於鏟平佢，然後今晚食餐勁，聽日起身再出 figure！你咁！

高見呀大王！

等我幫你開路呀大王！

開咩路呀？咪成條路喺度囉！

好恐怖嘅國家呀……

你講咩呀你？你就係呀你！人嚟！同我拖吸隻嘢出去斬！

一於係咁話：先拖去斬再大排筵席再出 figure 再瞓餐飽先至出兵！就咁決定！

……

15

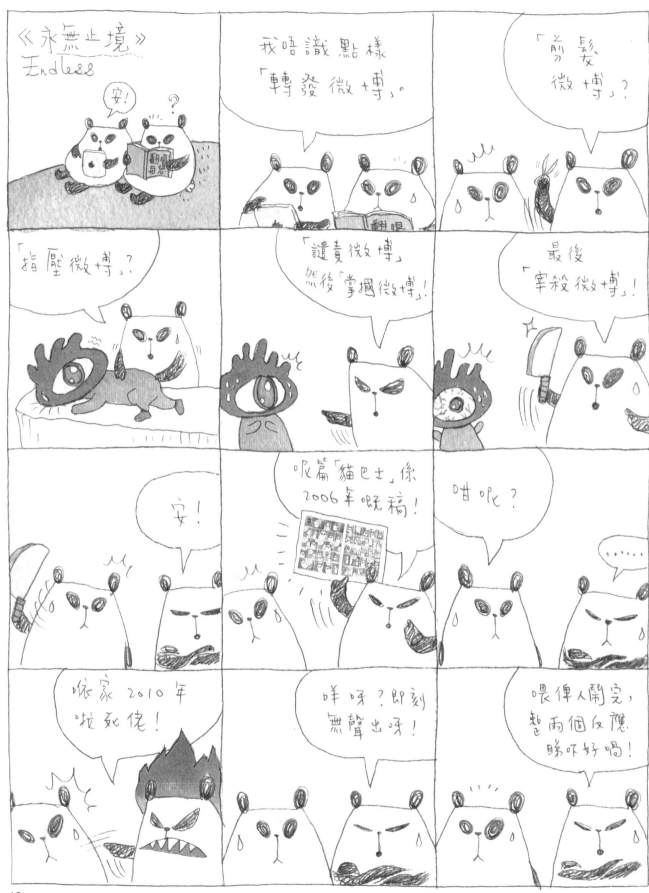

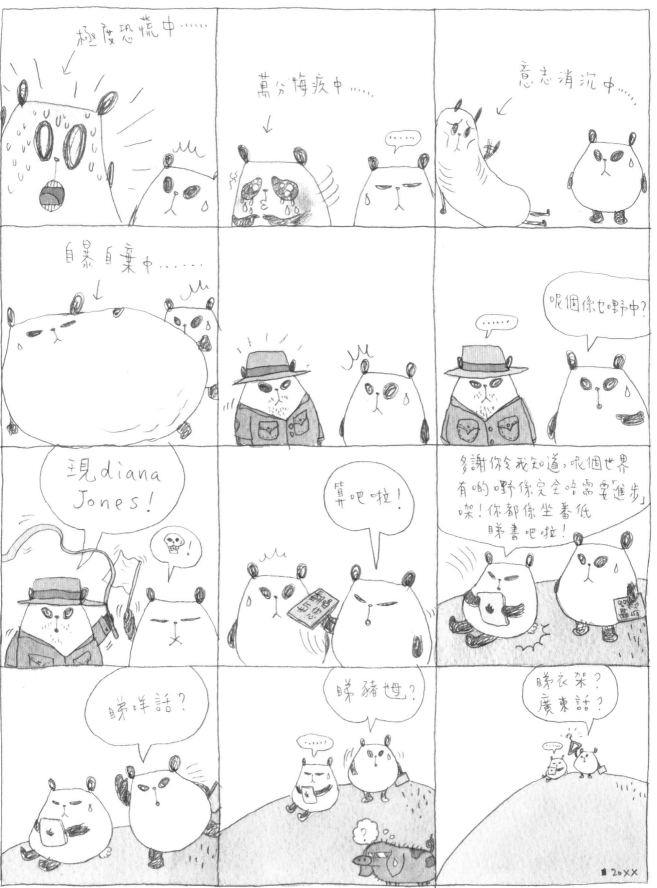

17

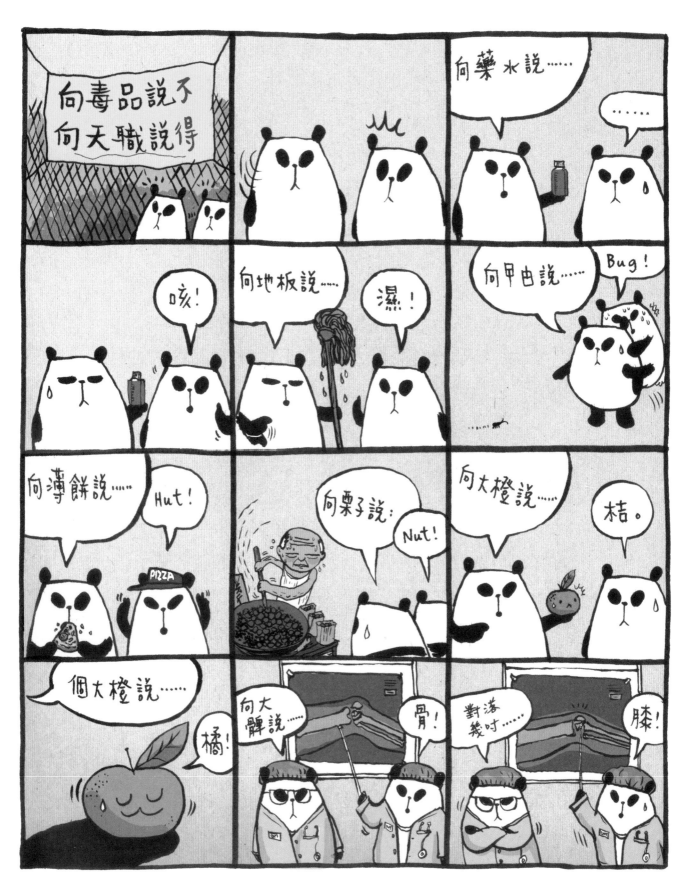

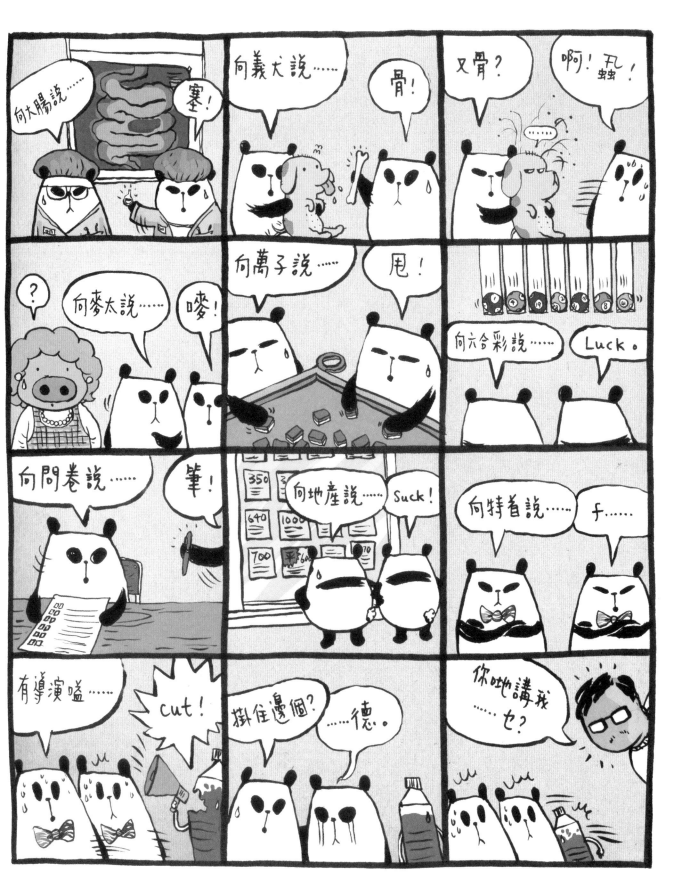

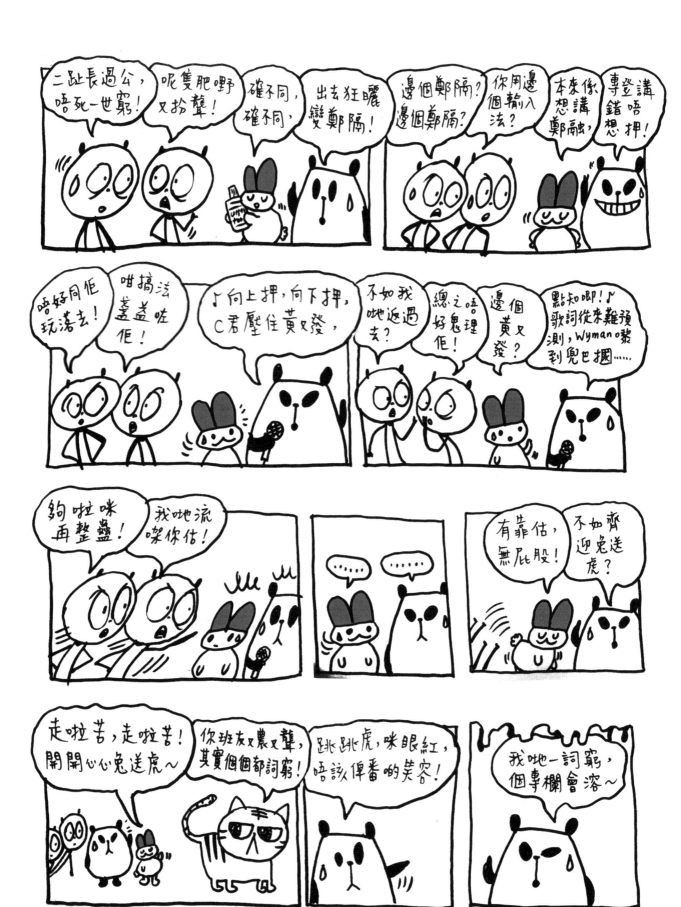

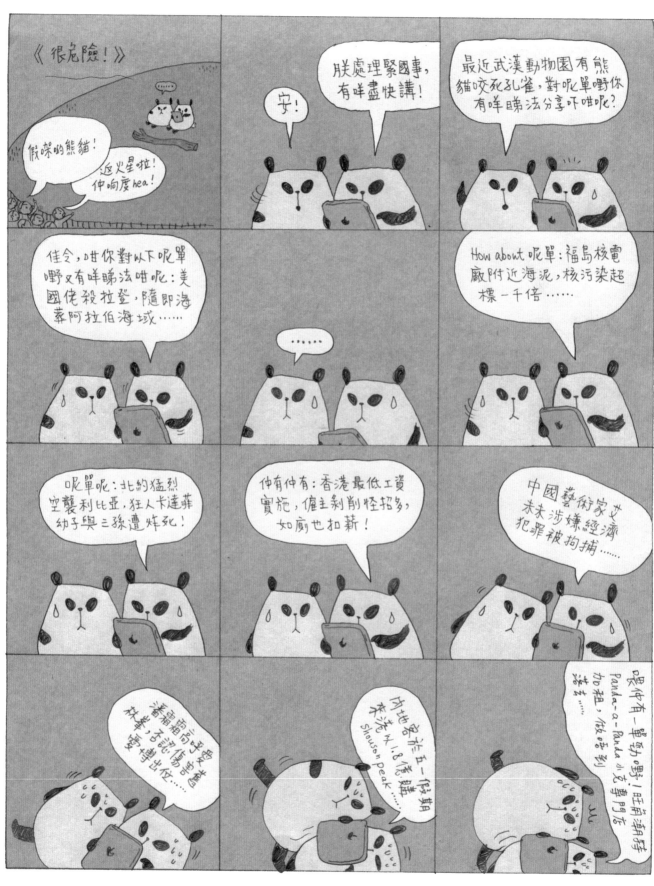

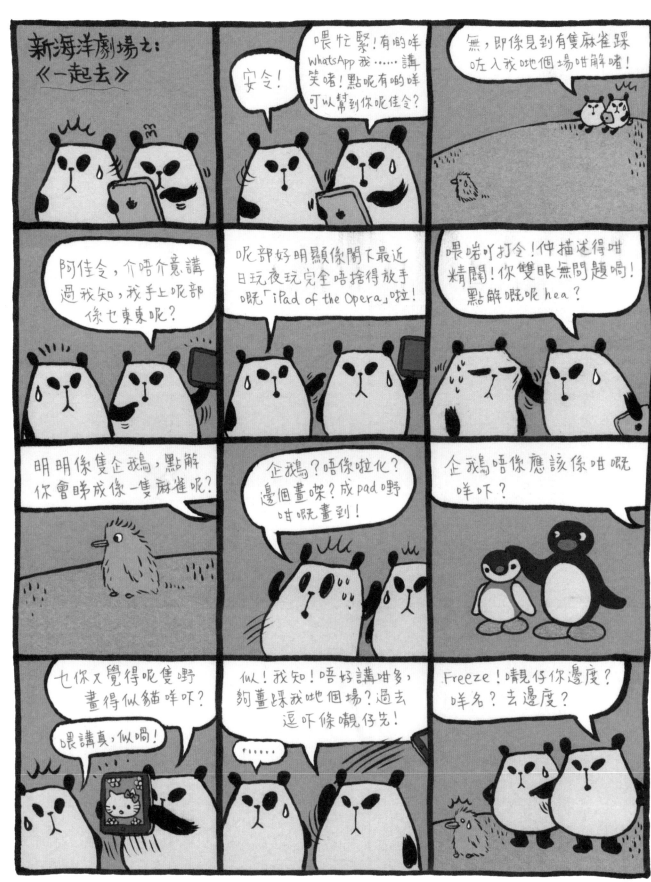

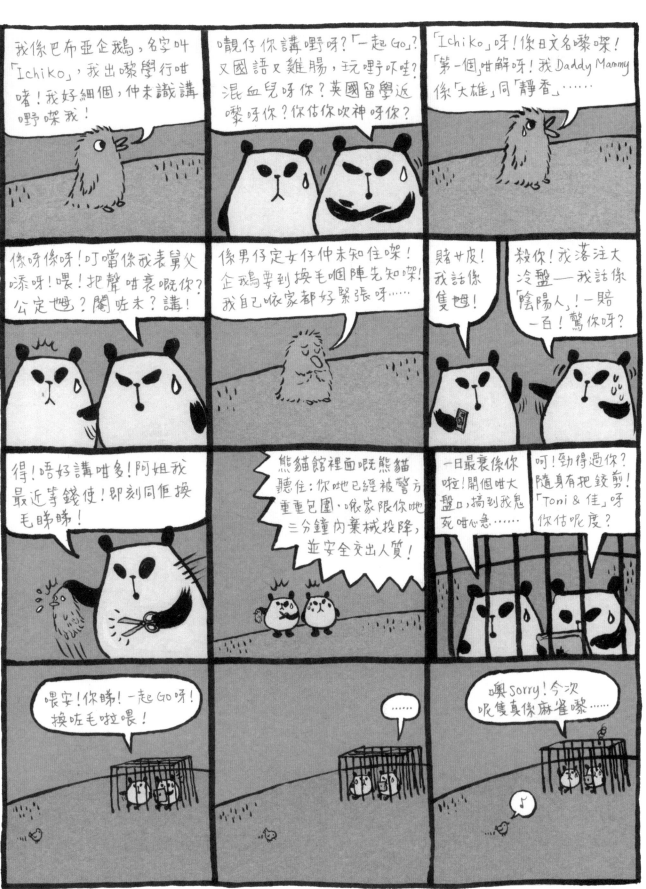

33

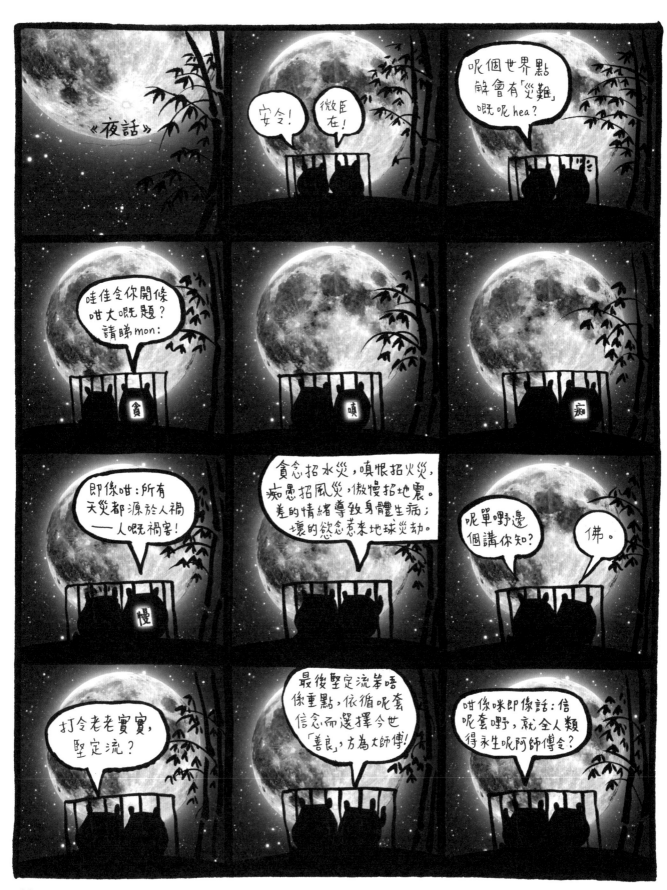

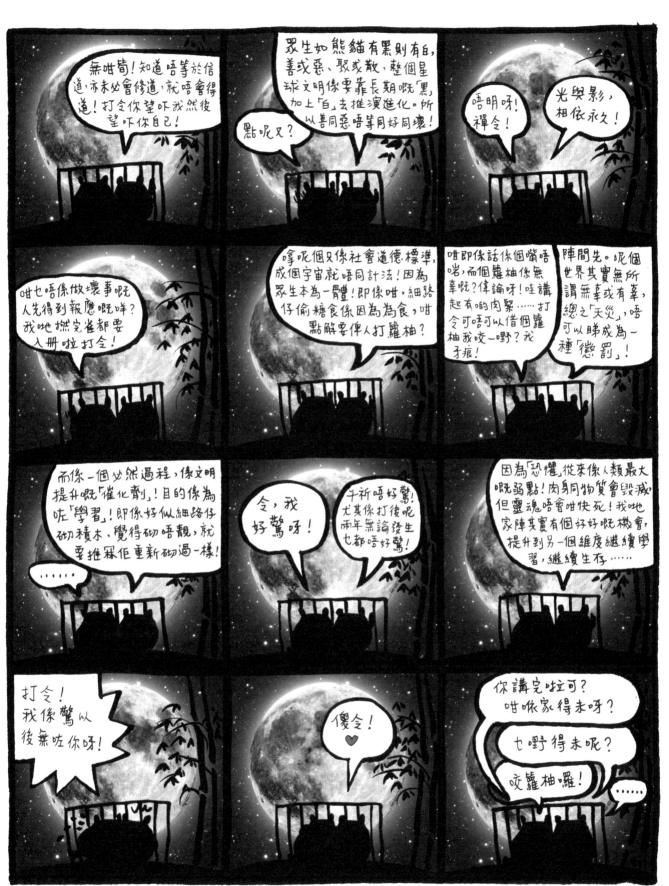

（特別鳴謝2013張繼聰）

35

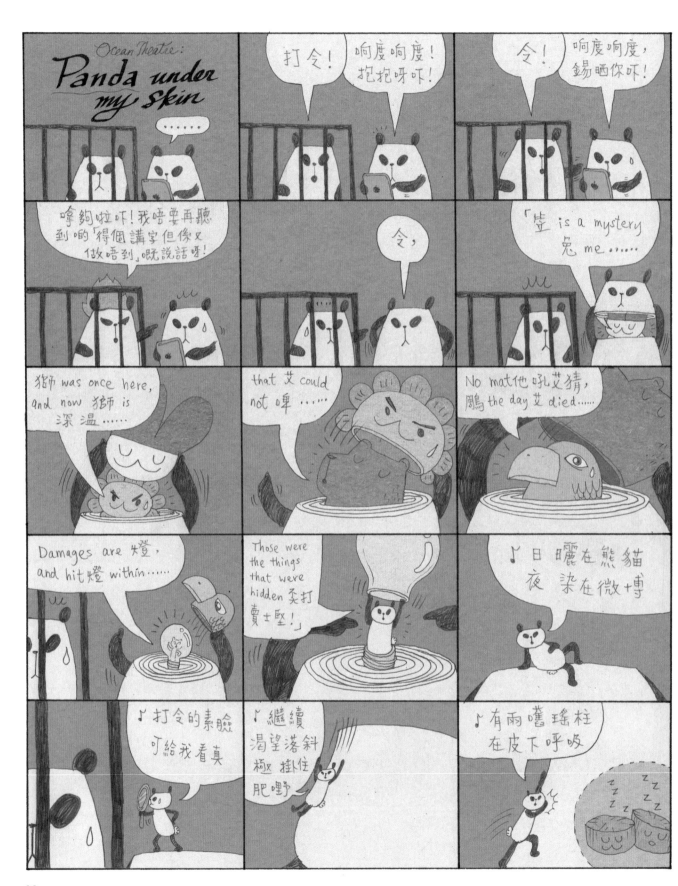

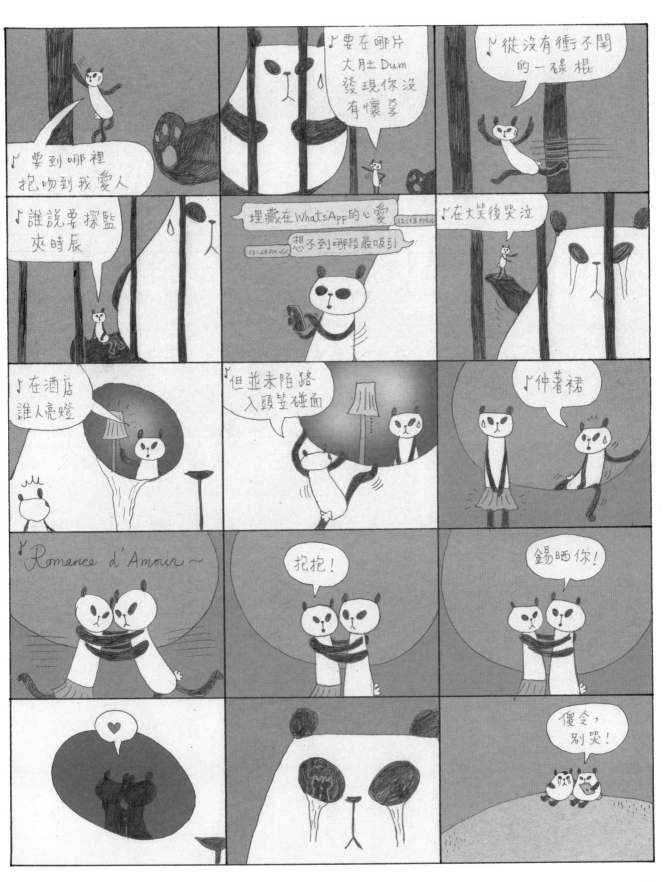

維 港 巨 星

我佩服林海峰他們可以在晴朗的每朝出發一直嘻笑怒罵下去。看著這個一樣的維港，一樣被地產霸權瓜分，嘻笑怒罵的目標都只能是那幾樣，久了連自己都有點生厭。所以我都希望聽取唐糖勸言，反省一下為何無法成為另一個李嘉誠，我想轉轉心境，嘻笑一下別的東西，怒罵一下傭人煮的鮑魚不夠甜（所以阿德的「小主人」系列我愛死了）。但我太喜歡寫這群摩天大樓之間的情義，今次有龍貓下水幫忙，令膚淺的維港更見膚淺，動感之都萬歲！

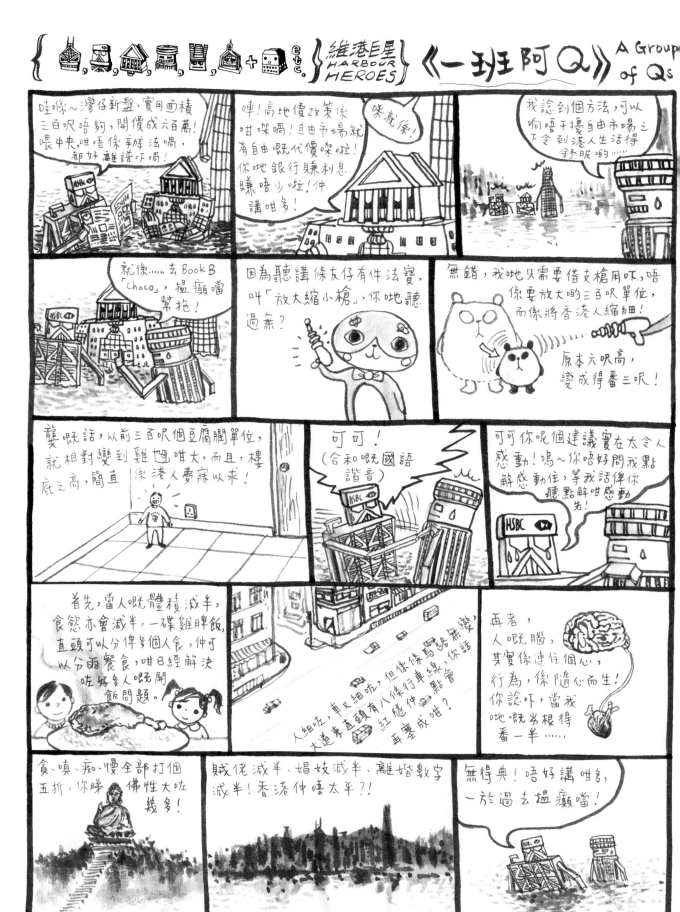

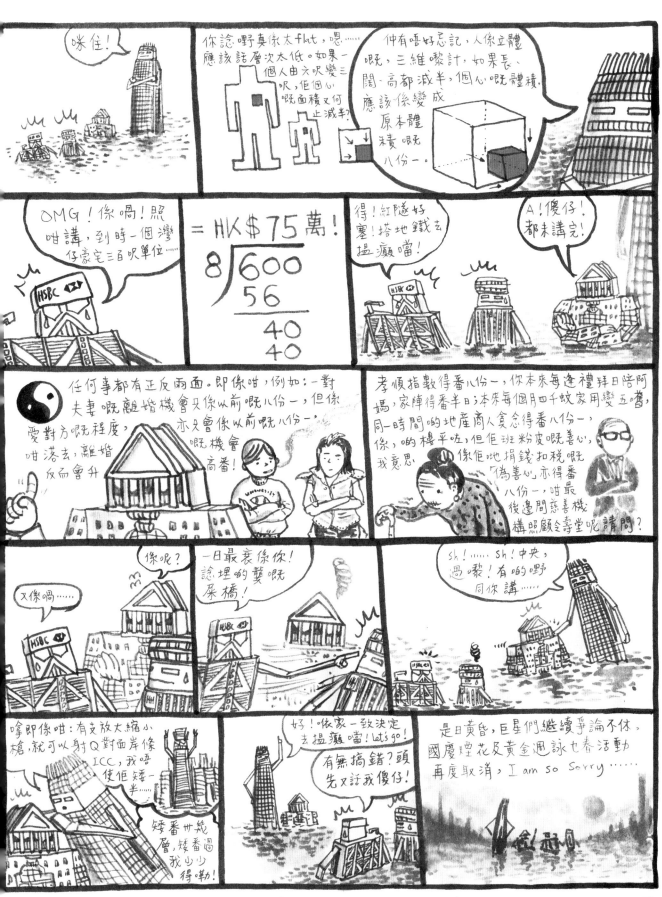

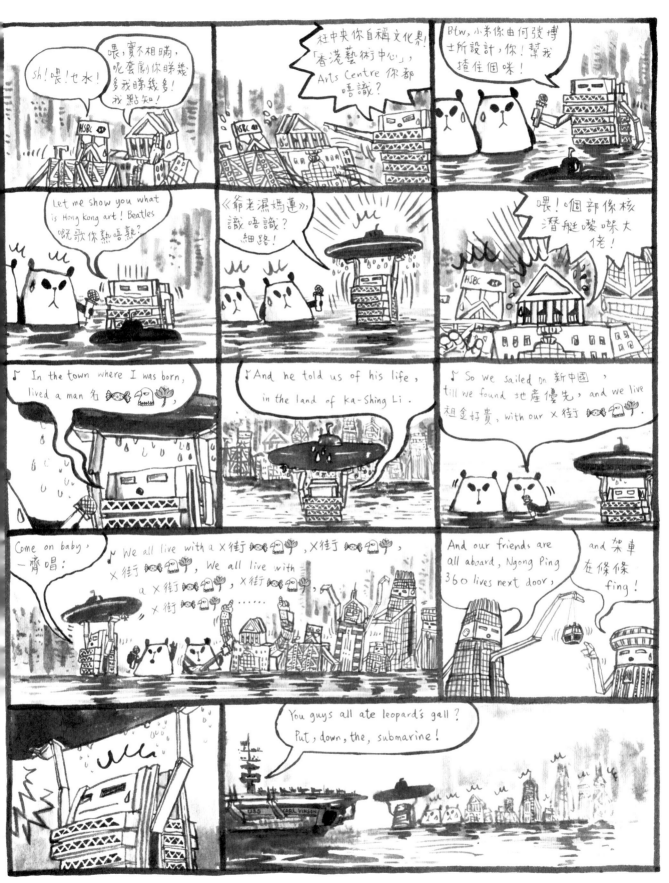

十大最憎

在最後一篇「十大最憎」的最後一項，我揚言要暫停再寫「十大最憎」了。誰料翌日我腦袋又突然彈出多幾項新的最憎來！看來都是停不了，本性難移，我都是麻鬼煩煩。但這系列的宗旨是引起你對生活細節的共鳴嘛！好吧好吧，或我之後將之細分為「十大最驚」、「十大最威」、「十大最瘀」、「十大最fun」、「十大最痕」、「十大最Q」、「十大最QK」之類啦！人生無幾多個十年，但有太多十大。

10年度 十大最拎憎
I hate these AGAIN!

① 我返香港,有時要到阿德家借用掃描儀,順便探望非常hyper的金毛Goobi。通常,事後離開了油尖旺才收到阿德電話:「喂!你漏咗張圖响我部scanner入面唔記得攞呀!」如是者,我總有兩、三張原稿,大意留了在人家Scanner內。原稿留在別人家,會令我周身唔聚財⋯⋯雖然啲原稿根本唔值錢,但都好似身體某部份留低咗响人哋度咁,I hate this!又有一兩次,攞嘢去印刷公司Print,懶環保唔燒碟,用USB手指,幾文明!但條隻手指又留咗响人哋度唔記得搵番出嚟:C

② 香港得七度好凍呀可!杭州是夜負二度!陽台地上積水結咗一層冰!在仲夏,大陸工廠每逢超過三十八度便要停工,我想同《東touch》申請,溫度變負數之時,可否容我留在被窩不交稿?我直頭覺得仲要畫仲要寫仲要諗會隨時有生命危險!唉~繼續啦,沖杯熱茶飲吓啦!揀飲邊隻茶我都揀好耐㗎,係呀天秤座好麻煩㗎!揀好,放茶包,滾水一倒,茶包連住個個tag,就會順住衝力跌埋入去。我唔知咁係咪代表無運行,but I hate this! Everytime!

③ 你有無任何「同居」嘅經驗呢?你Partner係咪長頭髮呢?咁你沖涼先定對方沖涼先呢?如果係佢先,咁到你沖嘅時候,有無試過一擰轉身見到一撮長髮黐住响浴缸玻璃門或者瓷磚上面呢?其實OK㗎,佢肯執番自己啲長髮以免渠道淤塞並暫時「揰」响牆上面,真係幾好心地吖!不過可唔可以再好心地啲,順手執埋落馬桶沖走呢hea?我突然見到面前一堆人髮,我又會recall到「貞子」、「後仇」同「免殺」,好難即時諗起你的美麗同好心腸㗎⋯⋯如果你有染髮,仲恐怖呀!

④ 要查字典嘅時候,通常都係十萬火急趕交稿。(嗱住先,你唔好問我點解唔用網上字典而要查真字典!「情意結」呢家嘢係無得用科學解釋嘅!)揭開部首索引啦,查「草花頭」,好自然心裡面就:「十十」四劃,去到四劃,真係有喎:「十十」同「艸」,但係又唔話你知頁數喎,要你再查「艸」先搵到。所以每次都間接要查多次。唔!咁人哋都係想你學好啲中文,永遠記得「艸」=「草花頭」,啫!但係我鬼記得咁多:「辵」=「辶」、「邑」=「阝」、「肉」=「月」、「爪」=「爫」咩!個人急嘅時候,真係覺得中文好Q麻煩!(嗱唔好再問我點解唔上網查字典啦吓⋯⋯)

⑤ 呢樣嘢好細微(讀may),細微到⋯⋯只有非常細心嘅民族先會覺得係一個「Problem」,需要「solve」所以呢樣嘢唔會响日本發生——撕走個價錢牌之後留低膠跡。最近响杭州家樂福買咗塊砧板,用竹造嘅幾好吖幾環保吖!返到屋企一拆開透明膠袋包裝,裡面有一張20cm x 15cm嘅貼紙,貼咗响砧板上面,一撕就爛個隻!本來可以用WD40或火機油去清理,但係呢塊砧板嚟嘛!咁我就開盤熱水浸佢大半日,再花了足足一個鐘頭,用菜刀慢慢刮啲膠出嚟!你老闆火!明明已經有透明包裝袋,裡面使乜貼貼紙先?你有無諗過顧客感受嘅啫其實?你足足浪費咗我一個鐘喎!有時真係⋯⋯真係好想同你講:只係差一步!又係差一小步,就變成張國㗎啦!就吐氣揚眉㗎啦

⑥ 我知好多讀者話我偏激，唔明點解我咁好火。喂我夠唔明點解你無火咯！無火咁點生活呀？無火咁點叫世界進步呀？又睇你頂唔頂得住以下呢個：講開砧板，我有次深夜經過灣仔某茶餐廳，見到大廚夾手夾腳揢咗塊平時斬燒臘嘅圓形大砧板出馬路邊清洗，大刀師傅不停用菜刀刮呀刮，刮番平時積埋積埋的「油脂」出嚟。我好奇過馬路睇吓啦，點知……哇！臭到呢！係臭到即時反胃作嘔嗰隻！唔明個廚房佬點頂！住咗廿幾年灣仔，先係頭一次撞到，亦唔想再遇見。

⑦ 唪剛才呢個，我只係頂唔順陣臭味，我唔係討厭刮砧板呢種行為呀吓！呢啲係中國文化傳統嚟㗎！至於以下呢項，都幾奇，又可以列入「十大最憎」，亦可列入「十大最愛」……

喂，應該話：佢本來你最憎，喺家冰釋前嫌，變成最愛了 —— 切菜後留在指頭嘅蒜味及洋蔥味。我以前响香港唔煮飯，落街就去大家樂。家陣响杭州，屋企附近無嘢好食，唯有自己煮！煮得多方發覺，留响指頭敷完不去的蒜味，同畫完一幅畫之後留响指頭嘅顏料一樣，係同一件事！
—— 都是藝術！

⑧ 呢個好簡單。有時呢，手機網絡呢，唔知發乜嘢神經，你同對方講緊嘢，但係一秒之後聽到自己把聲 feedback！然後你就好似同兩個人 conference call 咁，而且其中有條友不停重複你啱啱講完嗰句，好煩！好小學雞！好想揼佢！仲有，原來自己把聲，咁難聽！
（一秒後）好煩！好小學雞！好想揼佢！仲有，原來自己把聲，咁難聽！你話幾煩！（你話幾煩！）

⑨ 跑馬地成和道有間銀行，銀行隔籬有間魚蛋粉，再隔籬有生果店，再隔籬當然仲有 7-11。啲人呢—— 啲有錢人呢，有鋪癮，十點鐘夜晚，揸部林寶堅尼，高調地低調地停車，落一落車揢錢，或買兩個橙，或買碗魚蛋粉，或買包紙巾。時間剛剛好啲你行遇吸到佢車入面對美腿，然後佢買完嘢揢完錢又低調地高調地開車離開，離開嗰吓，個引擎發出嘅聲響，香港仔都聽到。其實得啦OK啦！知你有錢有樓有車有女，知你有嘢買啦！OK㗎啦！大家都知㗎啦！早啲咻啦！

⑩ 1:1 實物原大，呢個係乜東東？估中無獎，吖！都係唔好，估中有獎，獎番呢個實物俾你，橫掂我屋企有好多！點呀？估唔到呢？開估把啦：咪之唔係你 ikea 相架後面嗰幾塊鐵片仔囉！係呀屈兩下就斷㗎啦 —— 我話你啲指甲呀！仲有呀，嗰塊背板呢，實有木碎甩出嚟㗎，你咪要撬番開佢清潔囉，再扣番實，又再有木碎 lu～ 咁咪又開多次囉，鐵片咪開始金屬疲勞囉！然後你疲勞嘅手指會同你講：「下次買無印啦！」

再嚟十大最憎!
AND I HATE THESE!

係呀! 話咁快我又儲到十個最憎啦! 有時我都真係好憎我自己㗎其實!

① 好多讀過平面設計, 從此患有職業絕症無藥可救, 但凡見親啲「扮手寫」嘅字款, 例如: *this font*, 或 ***this font***, 就搖晒頭兼想嘔! 扮得幾似都無用, 26個字母定會有重複, 一重複我就病發:「嘩! font 嚟嘅!」仲有, 有啲字款唔單止叫我病發, 直頭即刻身亡, 例如: *this font*, 又例如: **呢隻少女字款**或稱**「海報體」**, 幾恐怖! 慘得過有啲少女真係以為「少女體」, 像屬於少女, 成個blog中晒少女毒加公主病!

② 我由1991年中學畢業開始就上咗薄荷糖癮, 由「clorets」到「飛粒子」到「金嗓子」到近年「易極」; 又由綠色易極到藍色、橙色、紫色易極我都滿有經歷, 所以我無仔生像一啲都唔出奇。不過易極個鐵盒有時都幾擾民, 當你食剩兩粒, 行入圖書館, 噹噹作響好引人注目。好想快快趣食埋佢但其實我嘴裡面已經有兩粒。講開又講, 我習慣將薄荷糖同手機都放左邊褲袋, 因為聞說手機電波比薄荷更礙生育, 咁我永遠放晒左邊, 希望右邊「個粒」……仲有功能吖嘛!

③ 我想問一個問題好耐但知道一定無人答到我: 點解呢, 我呢, 無論响機場定响超級市場呢, 攞親部手推車呢, 部嘢個轆一定有啲問題嘅呢? 一係就向前推佢會輕微轉左或轉右自動偏離航道, 一係就其中一個轆總係發出「嗄吱」十級擾民聲響! 最近連我個旅行喼都出事, 我諗我前世同所有「輪子」類物件積咗一疊仇怨, 所以我絕對唔可以學車, 唔係, 我唔係怕架車有事, 而係怕交通意外之後部輪椅有事!

④ 「繁忙時段請坐卡位一邊」, 全世界就只得香港人明白呢句說話暗藏嘅愛恨交織。「搭枱」係一種嚴重影響食慾嘅行為, 以前茶樓未有門口等位system, 一張大圓枱搭上兩個家庭, 中間枱布「劏」成一條楚河漢界, 然後兩家庭身後各有另一家庭在等位, 究竟我係同緊邊個家庭飲茶? 茶餐廳卡位呢, 繁忙時段兩邊各生上一對情侶, 兩男兩女八目交投三唔識七九唔搭八, 但你女友又會若無其事照講是非閒話家常, 你覺尷尬於是面燶燶成餐飯唔出聲, 咁你女友咪發脾氣囉! 然後你望住對面人哋女友點解正過自己條女咁多? 係呀永遠「隔籬飯香」, 想夾人哋碟餸, 直頭想同對面條仔調位!

⑤ 有啲金曲無論有幾金, 播得太多聽得太賤, 下半生任何時間再出現就會即刻轉台。每個人心目中都有三幾首滿咗Quota唔可以再聽的金曲, 唞每個人個list都唔同, 亦唔代表嗰啲歌唔好呀下! 我心入面個Greatest golden hits blacklist裡有以下呢幾首:《Eternal Flame》、《My heart will go on》、《Yesterday once more》(我本身鍾意木匠樂隊, 但每當深宵電台放出"When I was young I'd listen to the radio……" 我就作嘔頭暈), 中文歌有《每天愛你多一些》。我覺得三大電台應該禁播以上歌曲十年。其實仲有幾隻……例如《明年今日》…… sorry阿臣, 不過真係好悶!

Greatest Golden hits 咁 Vol. 3000.

⑥ 無論《莫扎特傳》裡面個莫扎特定係《舒特拉的名單》入面位舒特拉，全部滿口美式英語你話幾奇！《敵對邊緣》入面個神槍手Jude Law，明明演一個蘇聯紅軍，但講正宗英式口音，但係戲入面的道具，例如報紙，又用番俄文喎！啲美國佬成日將啲別國英雄美(國)化並據為己有真係好乞人憎！最近響杭州入場睇《福爾摩斯》，諗住聽吓Robert Downey Jr.（定係Hugh Jackman？我分唔到呢兩個萬梓良……）扮英國口音啦，點知買錯飛，買咗國語配音版，仲要無字幕！成座巴別塔壓落嚟，懲罰我！死未！

⑦ 嗱即係咁：無論同你幾親都係咁話，你飲我杯可樂，無所謂；飲完留低層油響杯可樂面，就真係好有所謂！可樂有可樂味，油有油味，燈光一反射，見到一層幻彩珍珠色嘅嘢浮響面，我隨即諗起運油船擱淺之後岸邊例牌嗰隻被染黑嘅鴨，我又諗起兩伊戰爭，同布殊父子，你話幾倒胃！

⑧ 其實唔多憎，反而係驚──好驚見到電影或電視劇入面，主角（尤其男主角）識玩樂器or劇情需要佢好深情咁玩一件樂器，正確嚟講，係扮深情地扮玩樂器，當中又以管樂及弦樂者最為攞膽，我見過TVB某男星緊鎖眉頭扮拉小提琴，無論作表情幾好都無用，一睇就知係扮嘢咋嘴，因為支弓係磨擦緊小提琴嘅呢個部份！簡直像幻海奇情！btw，扮彈琴好啲，因為個琴夠大可以遮住主角對手，但係點解拍親彈琴都要dolly shot呢？

⑨ 你屋企窗台上面放咗幾多過期雜誌未睇呢？我呢，買書買到進入病態，因為聯嘅速度永遠追唔上買嘅速度，久而久之我哋家enjoy買書多過睇書，而且買嘅書都係經得起時間考驗的中西經典，所以留待六十歲睇都仲未過時，俾一堆書圍住工作又可以吸收能量，有人嚟就扮吓書香門第假正經。但係雜誌唔同，雜誌係睇enjoy過買，仲要即刻睇，否則資訊過了期就等如廢物──本來個窗台已經係廢物，廢物上面再放廢物！廢上加廢！咪住先，等我眨眨眼……我懂過期雜誌，最舊嗰本係04年3月《JET》，林夕Wyman黃色封面，我竟然仲未睇！唔緊要，好彩仲未過期！呢個樂壇，六年後今日都仲像林夕Wyman！

⑩ 呢個都算係今期最憎：你望吓啲豪宅，係，度度都有啲嘅豪宅，嘅天井位唔該！係呀，係廚房窗嚟㗎；係呀，有抽氣扇㗎；係呀你無睇錯──仲有一樣嘢，係「晾衫架」呀！係呀個晾衫架啱啱响下層廚房嘅抽氣扇上面嚟㗎！係囉點晾衫呢？成件油煙味囉！係呀你只可以用嚟晾碗布㗎咋，你有幾多條碗布吖？偉大嘅地產商，你班粉皮惡還惡，可唔可以俾番些少「常識」？咪當我哋白痴！

又到年尾嘥死你,又夠十個激親我。

繼續最憎!

"And the hatred continues……"

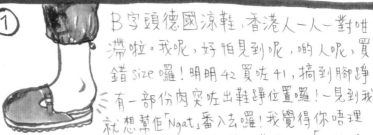

① B字頭德國涼鞋,香港人一人一對咁滯啦。我呢,好怕見到呢,啲人呢,買錯 size 囉!明明 42 買咗 41,搞到腳睜有一部份肉突咗出鞋睜位置囉!一見到我就想幫佢「Ngat」番入去囉!我覺得你唔理解呢個品牌其實係出「矯形鞋」㗎囉!咩呀?咁細「Ngai」嘢都睇唔過眼?喂,熱吓身啫!

② 時裝觸覽我就無,但係都清楚時裝設計最終目標係探討布料同人體嘅關係。有啲褲呢,襯某啲鞋呢,條褲腳經常會自動攝咗入對鞋嘅鞋睜入面,搞到成個 logo 曬咗出嚟,好核突,尤其响你坐低再起身之後。又有啲褲呢,褲管稍闊少少呢,又如果你有一點點 O 字腳呢,就會响膝頭位置一「拋」嘢咁向外「fat」出嚟……哇好難形容,希望你明我講乜。不過以上兩項,有啲人會有啲人唔會,要睇你對腳生成點,又要睇你褲同鞋點配,仲要睇埋你生姿、生活習慣。所以你話,時裝有幾深奧!

③ 我係畫畫嘅,但你好憎睇一啲好多插圖嘅文字書。最鍾意一幅圖都無嘅小說,可以一氣呵成,條氣順晒。有啲文字主導嘅書呢,尤其係關於歷史或科研嘅書呢,因為有太多附加資料又唔可以插入內文喎,咁通常會响書頁內另闢一角,加張插圖,再用非常資料性嘅筆法作補充。咁我睇緊內文,尾句未完想揭啦,又要停一停睇你啲註解喎,如果唔理你先繼續讀內文,事後又要揭番前一頁補睇註解喎,喂,好煩㗎嘛!睇書有 flow 㗎嘛,俾你打斷晒我嘅閱讀節奏,窒住窒住囉!

④ 咪就係囉!節奏好緊要㗎!英超慢少少已經唔係英超啦係咪?世界上所有嘢應快得快應慢得慢,星球先有和諧。所以呢,我都幾憎睇演唱會咽陣,本來好經典咽隻慢歌,無啦啦改咗編曲,變咗跳舞節奏,仲要一齊起身打拍子……想講句:我知,我 appreciate 呢種新意,但唔該俾番隻慢歌我!相反,本來可以半分鐘講完嘅演講,俾啲特著高官刻意拖慢幾倍嚟講,學足內地領導,喂唔使擦鞋擦得咁著跡啩?

⑤ 以下呢個情況,多書兼愛書之人先有共鳴。搬屋啦,pack 箱啦,愛書之人呢,視書為有血肉之良伴,分門別類,上架如是,入箱如是——呢兩箱中國小說、呢兩箱翻譯小說、呢兩箱本地散文……突然會出現呢種情況:日本小說咽兩箱滿曬,偏偏突咗一本向田邦子出嚟,被迫要從向田邦子系列中拆散,要放埋入科幻小說咽一箱,與艾西莫夫為伍。可能係我多愁善感,上次搬屋我因為呢單嘢而有啲唔舒服,終於拆箱時候,幾經辛苦先搵番孤伶伶咽本向田邦子,人哋被譽為「日本張愛玲」,隨機去世已夠坎坷,搬屋都要搞到人妻離子散,硬砌進科幻一輪先再上架嚟個「小團圓」,陰公。

⑥ 呢樣唔需要點解釋——史上最憎：細蚊仔扮大人（老積），and vice versa：大人扮細路（低能）。夠啦！四歲學乜人著旗袍！四+歲咪再嚟粉紅色 Hello Kitty 啦吓！強烈要求政府立例規管！

⑦ 唔知你有無呢種消費心態：盒裝 Tissue 抹嘴抹臉，買貴少少啦；廁紙？買平啲啦，反正用嚟「拉屎拉尿」咋嘛（sorry，我其實可以用「擦屁股」代替，但邊夠廣東話傳神？）！啲平價廁紙呢，每卷嘅第一張呢，都好難開封㗎！實撕到爛晒。橫掂都開正廁所咁講埋啦順便：啲電動牙刷呢，都唔平㗎嘛，咁呢，無論咩牌子呢，都用一隻灰色或淺藍色嘅膠手膠質物料嚟整㗎喎。好心做壞事——呢種膠質物料呢，特別容易沾上霉菌㗎，洗唔甩㗎。嘖！咁你唔好整濕佢咪唔發霉囉！」喂！咁廁所唔濕邊屙濕呢又？

⑧ 有時係背囊，有時係風褸。總之，條拉鍊，有時會攝住啲布，卡死咗，用好大力，先夾硬撳返出嚟。唔關 ykk 事，係個 design 唔夠細心。又有次，著風褸，拉得太快，拉鍊攝住咗喉核對落嘅好薄嘅「頸皮」，見血，痛入心，唔關個 design 事，怪自己心太急。又，我用 iMac，為咗靚，iMac 啲 USB 插口全在機背，而 USB 線頭，其實有分正面反面，咁呢，我中咗咒，每次——係自 USB 誕生以來嘅每次——伸手往機背插 USB，都買大開細，因而頂住，要 flip 一嘢先插到。我個樣，同 USB 金屬部份嗰個人樣一樣：無奈。

⑨ 有無坐過大陸航空公司？有無試過响內地機場過關？有無摸過大陸嘅內陸機機票？總之，張機票同世界上任何一張機票嘅質地係一樣，明啦？即像類似「光粉咭」咁味嘢啦！無問題吖，問題係，响內地機場過關，關員會响你張機票上面扱個印——硃砂紅印，而光粉咭，係唔多索水嘅。於是，機票俾番你，一攞上手，紅晒！唔為意，順手放入褲袋，咁啱嗰日著卡其褲，紅埋！仲未察覺，眼瞓，一捽眼，紅眼症！唔俾你上機！

⑩ 你知唔知咩叫「反應 shot」？拍電影呢，每逢有咩重大場面出現呢，一個 wide shot 之後呢，通常會去番主角大頭，影住主角嘅反應。通俗劇商業片一定有，有啲大師玩得高啲，連反應 shot 都慳番，因為觀眾嘅反應，已經係一個 shot。近年我响網上發現好多「反應 shot」，例如：上各大 forum，某網民一句：「呢個唱歌走音！」然後下面，就全部「反應 shot」：「係咯！」「八婆！」「收皮啦！」「唔識唱歌就咪唱啦！」「+|+|+|😡嬲晒」……後來我先知，原來每個「反應」，係有分攞！儲夠分，你先有「權限」去睇更多 post 去俾更多「反應」，去攞更多分數。「求學不是求分數」？我呸！最憎大專「學分制」！嚟家畢咗業上吓網討論吓都要求分數。八達通又話要儲要分數，久而久之，養出一班只識盲目附和為咗攞分嘅蟀應聲蟲。

喂我仲有啲嘢要憎！
Hey I still have something to hate!

① 飛機入面有兩排座位叫「緊急通道」你知啦！咁「緊急通道」因為係臨時出口所以比普通位闊啲有得伸腳你都知啦！但「緊急通道」通常有兩行，有次我生前面咽行，先知原來呢行係無得調校椅背斜度嘅！因為怕危急時會塞住後排囉！所以下次地勤問你介唔介意生緊急通道時，咪開心得咁快住！

② 「Airplane mode」、「Flight mode」顧名思義即係 for 你搭飛機用啦！但最近啲空姐走埋嚟話要熄機先得喎！聽吓歌都唔得 Lu～咁降落嗰陣點解要我打開個窗簾呢？有時好曬㗎嘛！我問過空姐朋友啦，佢話其實係要乘客幫手留意窗外情況㗎！即係例如 touchwood 引擎著火咽味嘢囉！喂咁即係要我地乘客義務幫你睇實個場啦！唔得呀下次我收錢呀！仲有呀，我想講呢，咽啲機場免費 wifi 呢（係呀我夾硬 tag 落去），又慢又窄又要 agree & agree 物，喂我心諗：咪鬼俾吖！要豪就豪盡佢吖！有次响北京機場，個 agree 頁入面個 agree 掣，俾第啲嘢遮住，有 bug！想 agree 都 agree 唔到！點先？人地挪威呀，立例規定全城免費 wifi 啦！仲話明要高速㗎！挪威航空直頭响飛機提俾免費 wifi 㗎啦！喂咁人地納好高稅先有咁嘅福利啫！「哮！咩啊！哮！」

③ 你有無試過搭飛機，降落地面三秒之後都無人起身攞定行李去投胎，亦毋須空姐大大聲嗌：「飛機未停定！請坐番低！」㗎？有無吖？我就無㗎！

④ 究竟係邊個發明行李輸送帶嘅呢？我覺得呢個發明好差好差！因為呢個發明令到一堆人……呀 sorry！係全國人民，係全機人……呀 sorry！係幾十米長㗎係塞實晒响個行李出口位置！明明幾十米長㗎係點輸送帶！本意係為咗分散人群，好差呀！知變成聚焦人群，呢個發明！

⑤ 喂老友你入兑一張唔又入另一張唔老老實實你仲有幾多張先？咁多財務要處理去櫃位排隊㗎大佬！你望吓你後面！

以上說話又响腦海出現鬧唔出口，然後到佢撳錢咽陣佢個腦又會出現相同聲音……

58

⑥ 以前呢，舊鼠呢，舊陣鼠呀，啲戲名真係優雅，《碧血長天》、《魂斷藍橋》，全部有文采。《仙樂飄飄處處聞》出自《長恨歌》，直頭中西古今共融。

家陣呢？先唔講食字嗰批，就例如《狄仁傑之通天帝國》，喂一係就咁叫《狄仁傑》一係乾脆叫《通天帝國》免累贅！

「唱！你哋夠《偽科學鑑證之心上人》夠《標童話集之我恨我癡心》啦！」咦？係唔！OK OK！我揀番呢個最憎囉！咪咁！哼！

⑦ 有無人會邊聽歌邊望住歌詞書仔邊跟住唱？噢sorry，應該先問：有無人會俾錢買唱片？Anyway，總之我會！會呢啲人就會好憎歌詞書仔入面嘅「Repeat *」、「Repeat #」、「Repeat ***」或有時甚至「Repeat *****with()」！又星又井咁煩嘅吖嗎！跟唔到㗎！有時啲平面設計師仲要懶有型將成份詞排成一嚿！破壞晒當中嘅詩意。

所以我寫歌詞絕不加星落井，唱幾多寫幾多。如果你見到拙作有**，非我主意。

⑧ 去酒店好，人哋Office好，最怕見到呢鑊嘢！1，2，3 —— 究竟係1最大風3最細風定係3最大風1最細風定還是2先至最大風？咁如果2係最大風咁1係最細風定3係中間風定係……好不容易搞清楚，調到最細風，30度，點解都係凍房一樣？索性OFF咗佢，又焗死酒店啊！可以俾我開窗嗎？想跳樓！

⑨ 返學好返工好開會好，最怕陌生人相聚的「第一次」。加上本人口黑面黑，極之怕醜，問題係口黑面黑嘅人俾到人嘅感覺又會像「惡」、「cool」、「串」、「難接近」，絕對無「怕醜」份！十年前成日要上商台寫劇本，二台房已經無窗，連扮望風景都無機會，一班DJ我又識同樣口黑面黑的林海峰。無人理我亦無人敢理我；我無理人亦唔敢理人，情況僵持咗好耐，幾年後，熟咗之後卓韻芝有日講番：「點解你初初嚟CR咁『睇唔起』我哋成班DJ？」吓？阿芝……

冤枉呀～係怕醜！怕醜呀！！！！！！

（下删三百個感歎號）

⑩ 嚟到「十大最憎」嘅第十項終極最憎，當然係最憎寫「十大最憎」啦！因為咁鎖碎嘅生活閒愁並唔係一時三刻可以諗出嚟，所以自從開咗呢個系列之後我無時無刻都從生活入面記低一啲細眉細眼嘅無聊事，仲要諗到之後即刻㨘低入簿！久而久之我變成一個百彈齋主悲歌之王心胸狹窄婆婆媽媽麻Q煩煩阿芝阿左摩洛哥！煩唔死身邊都呻死自己！所以，响呢位都宣佈：「十大最憎」系列暫停！俾我過番啲樂觀嘅末世生活先：)

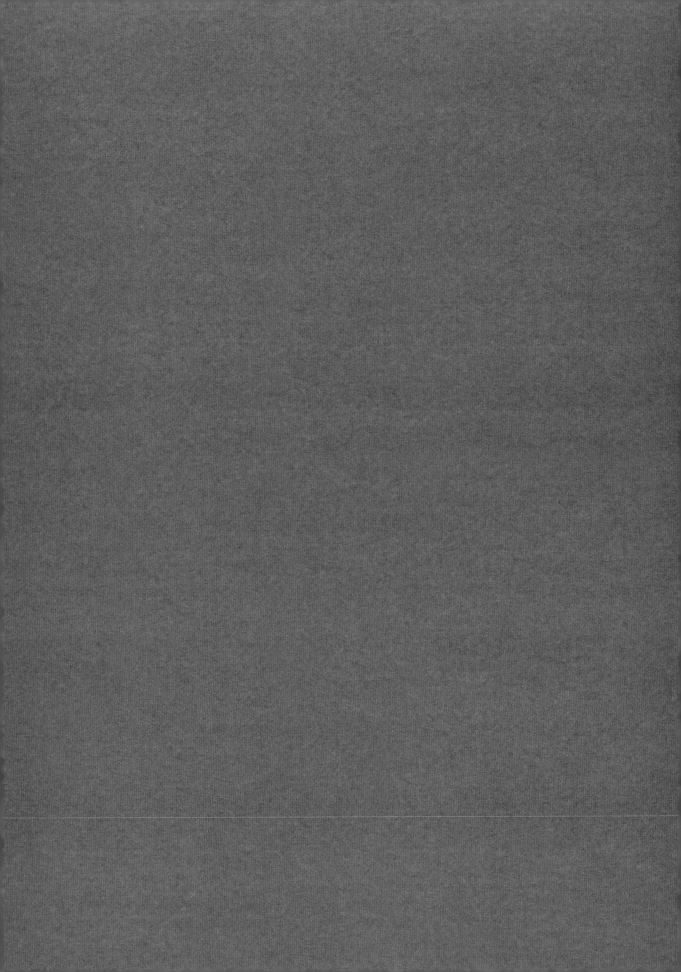

嚴 肅 系 列

張繼聰不止一次催促我再畫「嚴肅系列」，我說生活跟幾年前不一樣呀！那階段過了不想再一頭栽進那種作畫情緒和氣氛呀！總不能故作唏噓呀！他說：也不一定是唏噓呀！也可以是開心的「嚴肅系列」呀！一言驚醒。他說得對，「嚴肅系列」的亮點並非唏噓，而是「真實」。所以今次寫實程度是有點血淋淋得過份，男男女女之間其實有許多陰暗面，試偏重於典型男生角度去畫，刊登後有網友一口咬定我是「高登仔」，其實我到高登只為觀察取材，從沒留言，故事內容亦非100%本人立場，謹此聲明。另外，溫馨提示：我知道有些《偽科》讀者為小朋友，公共圖書館亦有拙作供借閱，所以請家長們盡可能別讓小孩子看這系列，因為其中兩篇帶有不雅用語，最有效亦其實無效的方法是乾脆把這系列封邊禁閱吧！一切只為呈現真實，見諒。殘忍地告訴你：你公司中大部份男生，尤其最斯文最害羞那位，極可能是本系列的主角那種人，男人就是這東西。

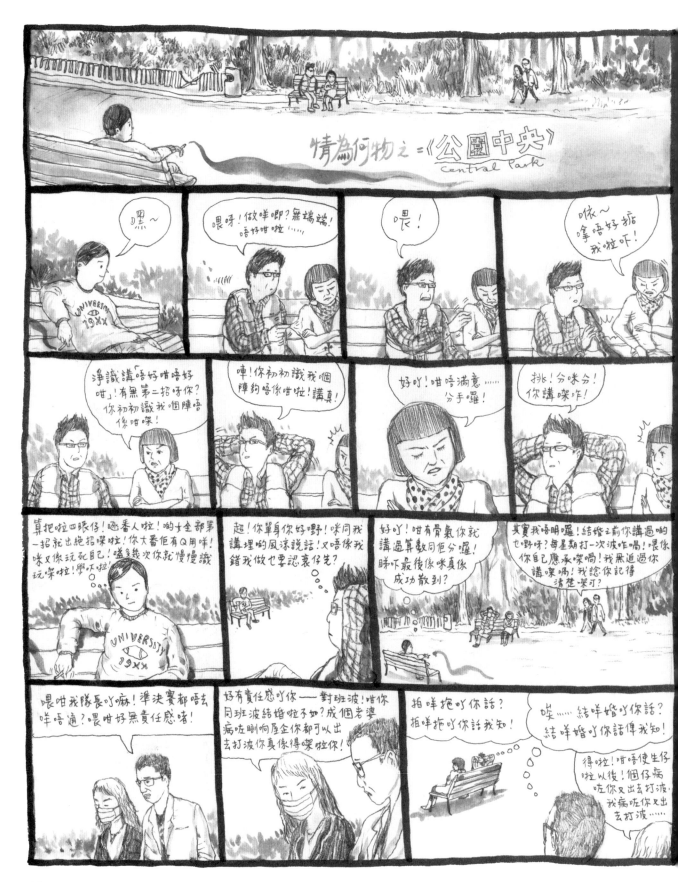

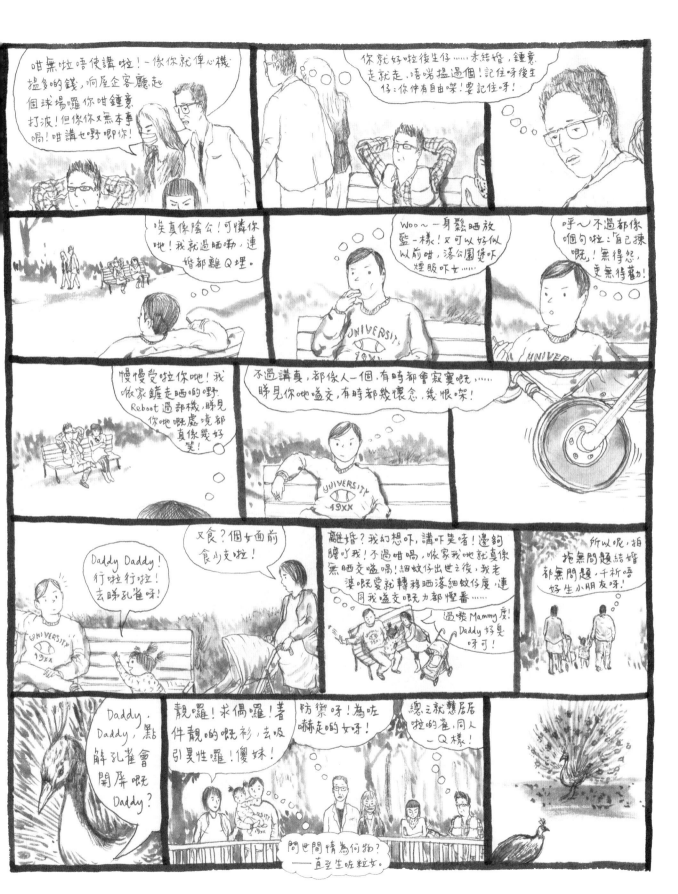

63

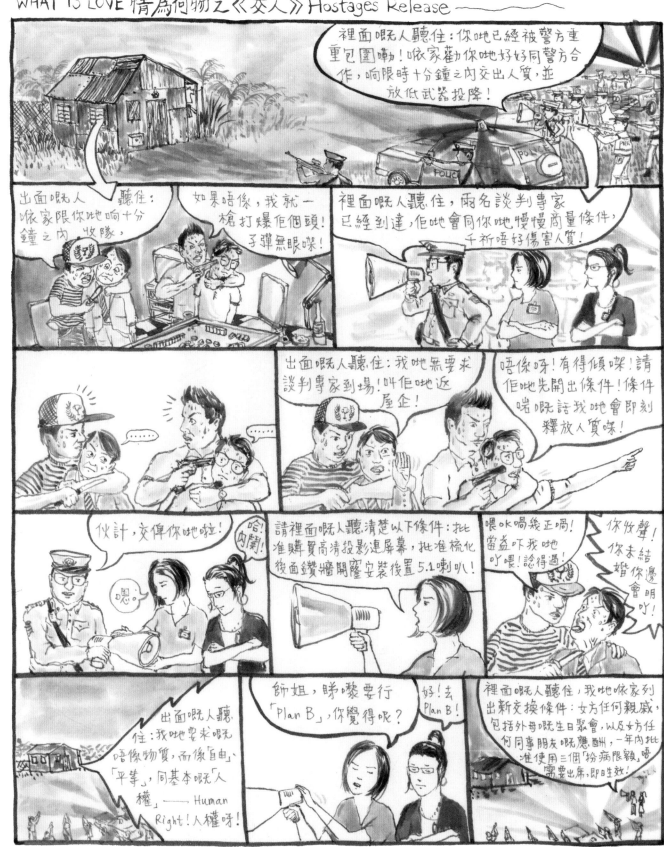

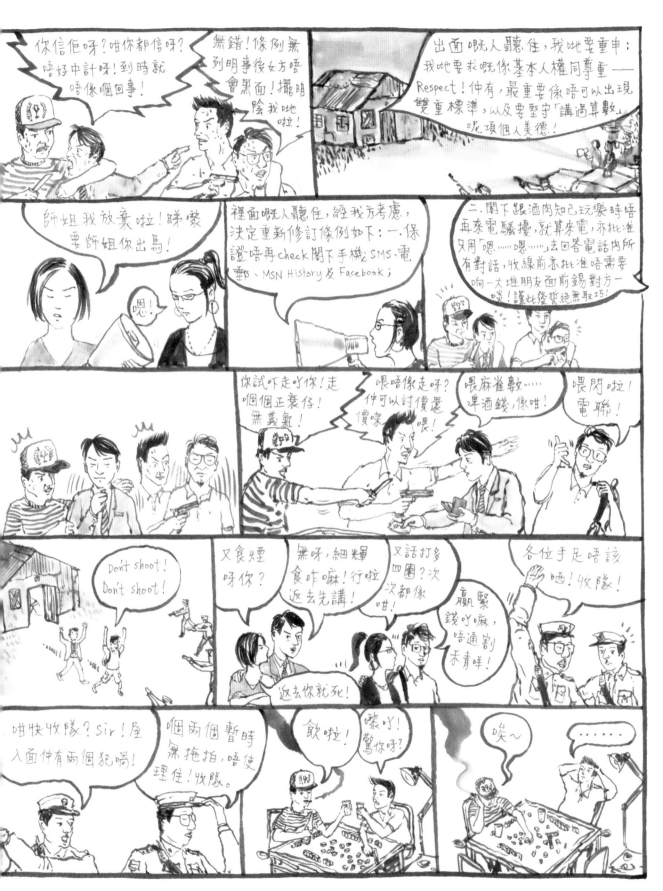

科學寓言 之二 高科技誤會（電視劇風格）
SCIENTIFIC FABLE 2 : Hi-Technological Misunderstanding (in TV drama's style)

这边厢

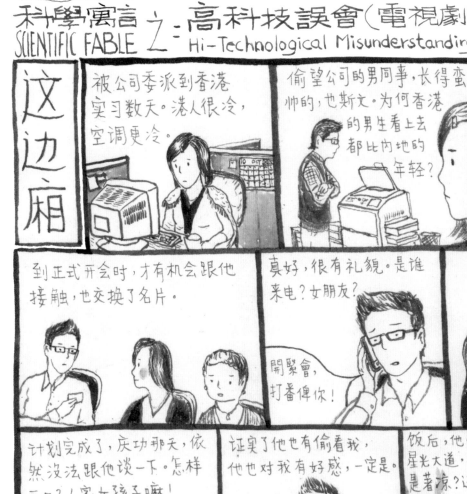

被公司委派到香港实习数天。港人很冷，空调更冷。

偷望公司的男同事，长得蛮帅的，也斯文。为何香港的男生看上去都比内地的年轻？

在想什么？单纯面孔背后有何忧愁？是知道我我在望他而刻意装出来的吗？

到正式开会时，才有机会跟他接触，也交换了名片。

真好，很有礼貌。是谁来电？女朋友？

开紧会，打番俾你！

放工，看著那背影，心里轻轻说声：「一路小心，明天见。」

计划完成了，庆功那天，依然没法跟他谈一下。怎样开口？人家女孩子嘛！

证实了他也有偷看我，他也对我有好感，一定是。

饭后，他匆匆便走了。跟同事们来到星光大道。打了个喷嚏，是著凉？还是有人在想著我？

收到短信，竟然是他！他说：「我想你」天呀！我的心里烟花大放！

回了他：「我也是。」然后，闭著目，等他给我电话。

咽邊廂

頂!公司悶X到爆!等print out個陣諗:頂!老婆難得出差兩日,偏偏要OT,同班大陸佬合作咩project!妖!

條上海妹又唔像正!正都話補番條數吖!望咩呀望!未見過咁靚佬呀?望!

開埋晒啲無謂會On99!講埋啲白痴國語不X知所謂!笑得再假啲嘛吖喂!連flirt你都慳番!

扮也嘢開會吖收皮啦你!今晚齊team過大海呀!X!

你估我唔想跳上部的士即刻去港澳碼頭!頂!仲有成疊嘢要打!老婆又唔响度,直頭嘥Q晒成間屋!咪講咁多上一轉高登先!

慶功慶功慶你老闆!你條西裝友繼續現兜兜買「凱旋門」,劃高晒香港樓價啦你X街!仲有你呀!你呀話緊你呀村姑!返火星啦你!啲衫著Q錯晒!熄燈都唔掂啦你!→

頂!呢頭搞X掂個Project個頭老婆就返!有無來得咁X橋呀!食完!悶去邊?去機場啦唔通轉陀地都無時間啦

做咩唔揸車啊?

頭先公司慶功飲咗酒吖嘛!

响機鐵度突然間醒X起:唔像啦,提一提班大陸佬聽日要交Report呀!如果唔像單嘢要我孭呀大佬!

Send sms俾條村姑:「我諗你……」呀唔像,要國語!麻X煩:「我想你還是先預備好明天的報告書blah blah blah……」

頂!無啦啦打個乞嗤!邊Q個X街咒Q我?!

當我想繼續打咽陣就收到村姑send嚟:「我也是。」我也是?是乜Q嘢?頂!原來我頭先打到「我想你」咽陣打乞嗤,唔小心撳到個send掣!呢次X街!

我想你
我也是。

好衰唔衰,俾老婆睇到!頂!

邊個嚟喋?「我想你」?

公司同事?你返工都返得幾開心喎!我行開兩日咋喎!你頭先同呢條女飲酒啦一定!使唔使我打俾佢問吓呀?

你咪打囉!揹!我行得正企得正!最憎人屈我!

67

這邊廂

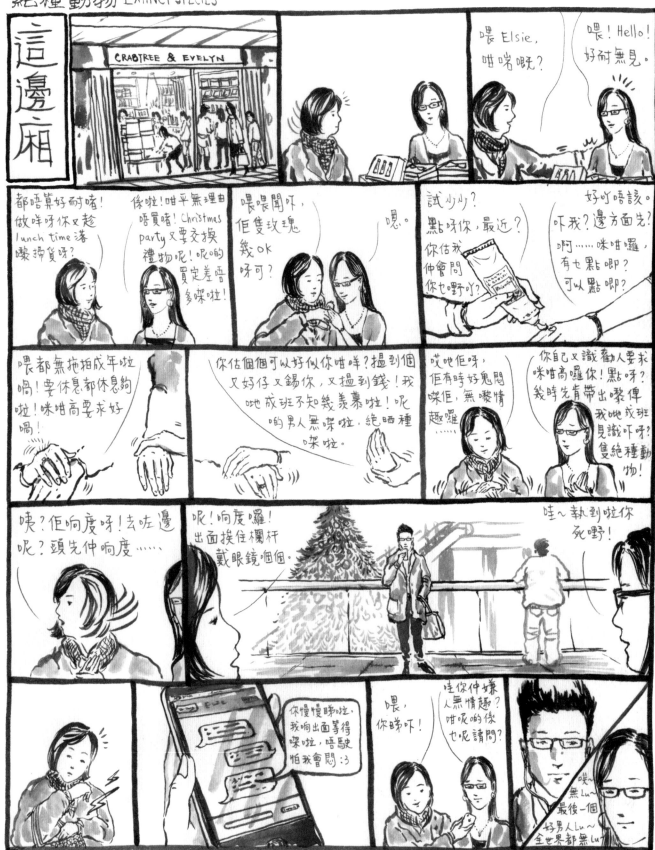

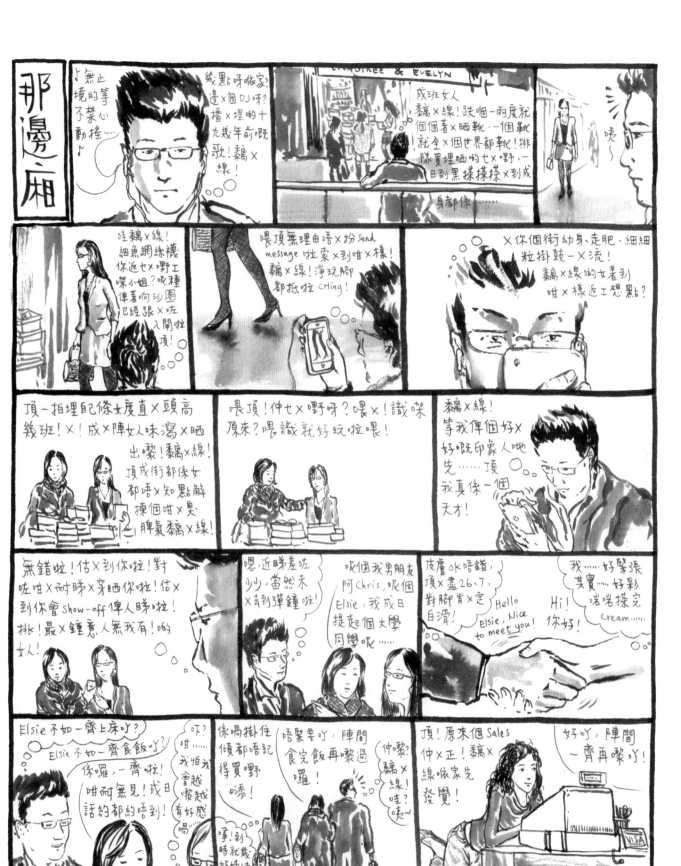

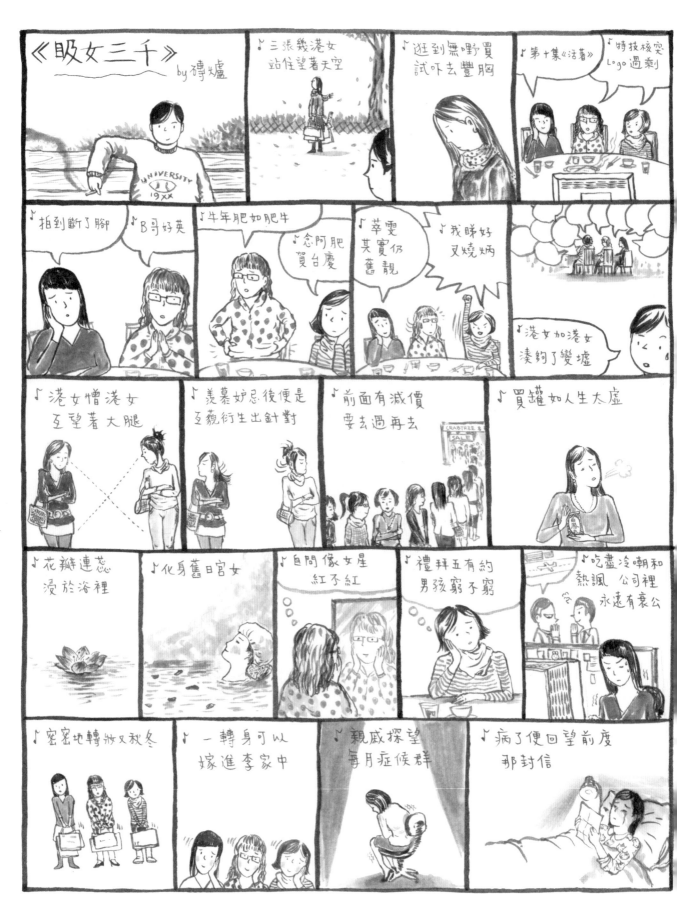

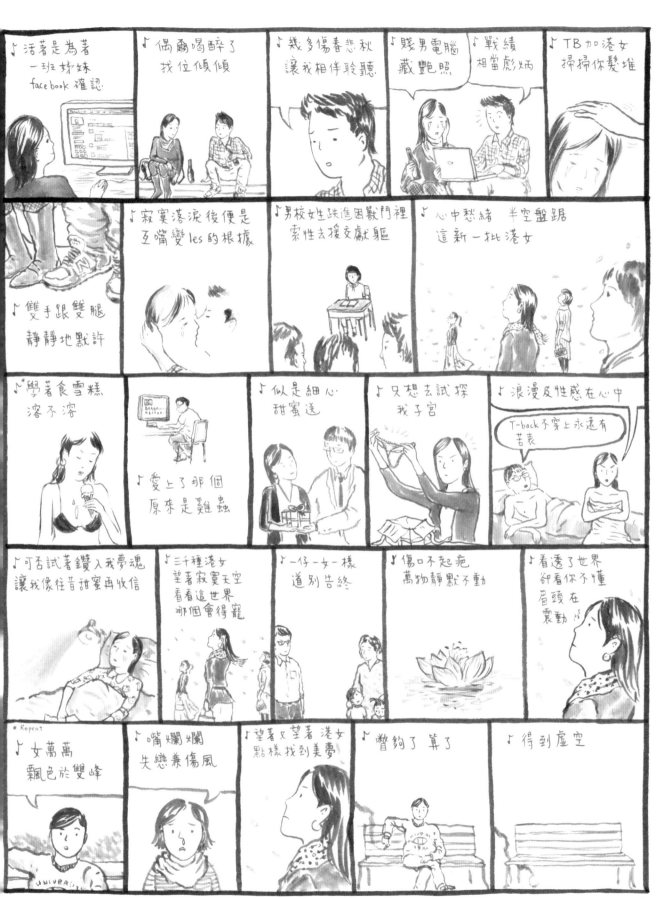

71

終身監禁

據說政府快將修訂版權條例，新例下改編歌詞也算是侵犯版權。知識產權署的發言人指出，未得到版權擁有人的同意，將這些改了歌詞的作品，作公開表演或者上載上網，屬於侵權行為。版權條例有一項說明，即使沒有牟利目的，但如發放範圍嚴重影響版權人的話，都是刑事行為，網民如果被刑事起訴，每份侵權物品，最多被罰款港幣五萬元及監禁四年。這下慘了！屈指一算，其實不用算，我必定破產兼被判終身監禁。請各位好好照顧我家人吧，不用擔心，獄中生活還好，因為應該會有很多人陪，因犯名單包括（排名不分先後）：林敏驄、黃偉文、甄健強、尹光、王祖藍、周博賢、林海峰、梁栢堅、黃子華、詹瑞文……（下刪三百位填詞人名字）有空來探我們監吧！喂！陳奕迅也在呀！他唱了《一支得啩》，侵了自己的權。

《人遮誌》

Come on Yeah Yeah~

♪大銀幕相當廣闊

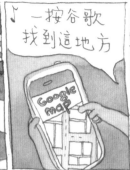

♪一按谷歌找到這地方

♪面前是生鏽路燈

♪邊個瓜了我在馬路送喪

♪也唯啮呀 ♪隻衰貓想盤問我之嘛

♪想去邊呀 ♪聾人又會講嘢嗎

♪講我聽吓 ♪接通威珍陪伴我一下

♪揾阿德嘛 來尋辦法擺脫他

♪我有車 ♪你每次都玩到我謝

♪我有啤 ♪放六張椅操你副啤

♪我有遮 ♪我夠有遮開到半夜

♪我有啤 ♪盼望的士可以快些來臨

♪兜我回巢 煲碟 聽歌 食嘢

♪若彭定康come back了

♪返到港英管理的時光

♪殖民地的那陣風

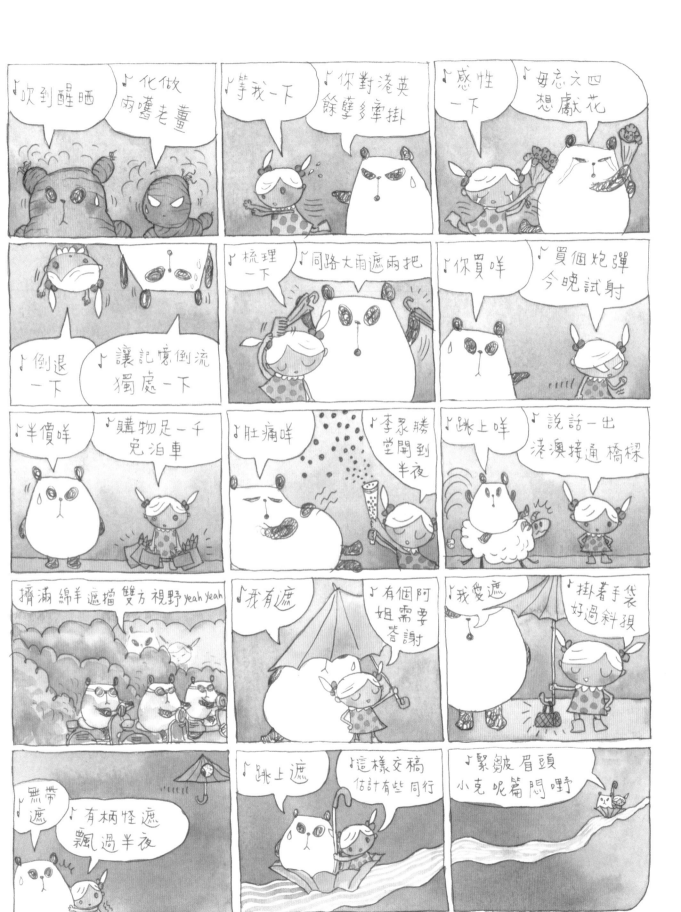

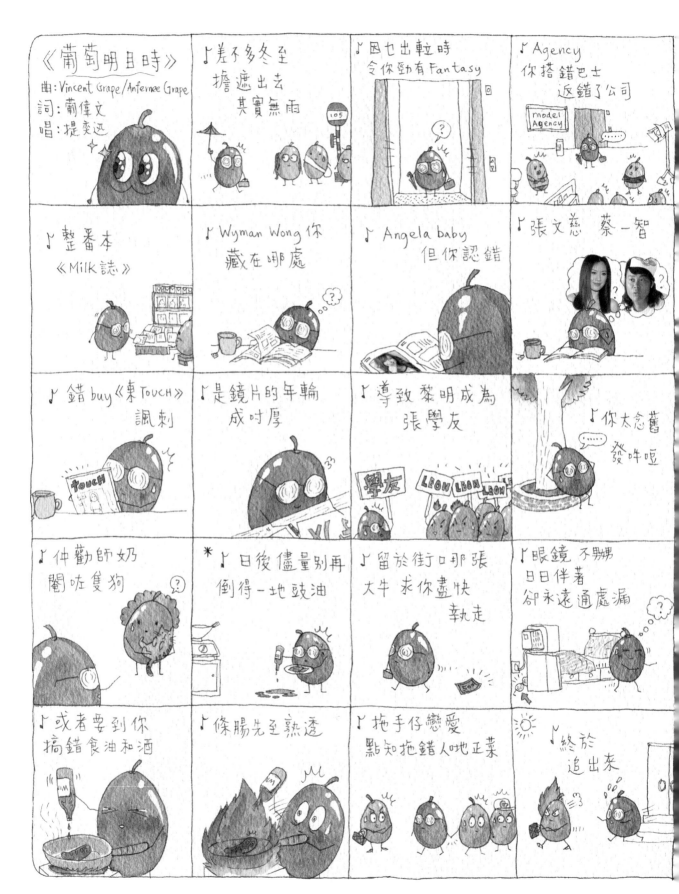

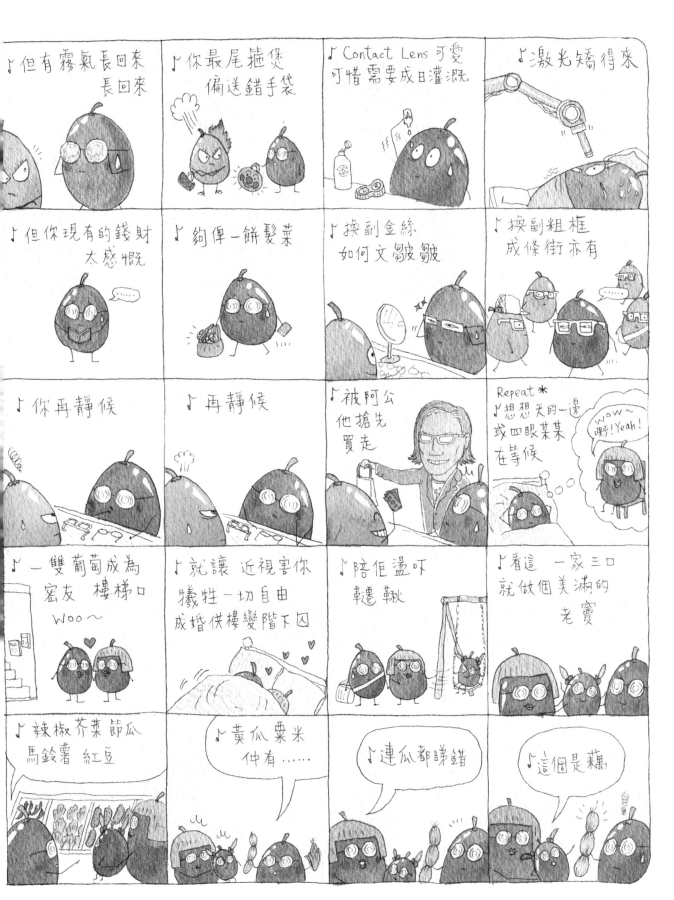

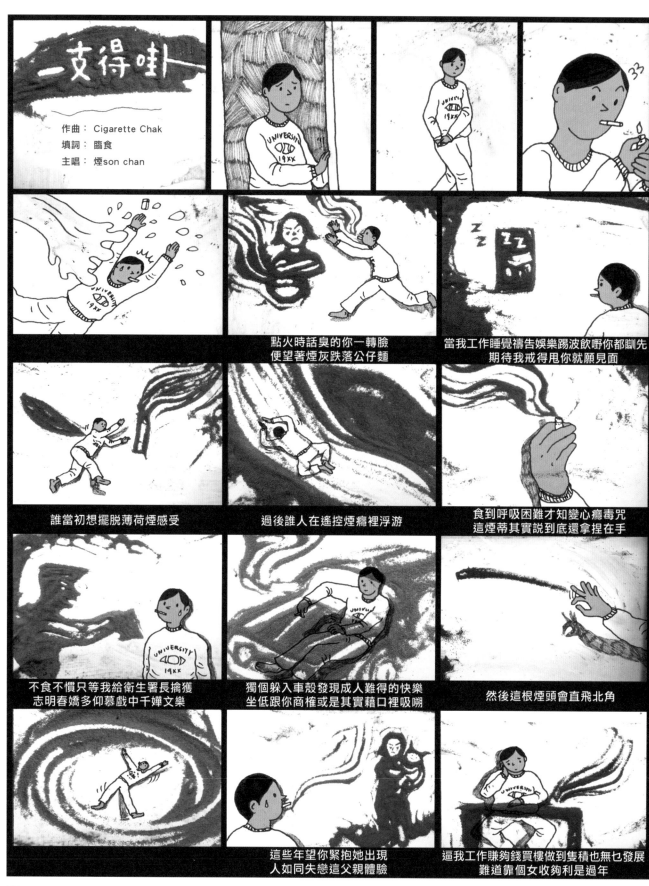

尼古丁總牽引著萬寶之路

結在喉嚨內痕癢得似有條毛

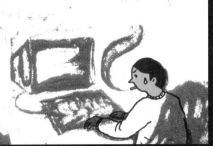

被你 check 到我在微博跟好友互訴

私隱線裁斷了至約班良朋聚賭

一萬九索都俾對家扣起了多涼薄

這十三么摸到盡了雀仔難尋獲

在叫糊待一索對面原來是雞糊上落

誰在摸我肩膊或是其實沒打牌觸覺
無奈欠一根煙似絕章一索

兜落北角乜都戒到最想戒走承諾

這條煙絲扯到盡了仍懶得脫落

又兩包逐根駁貨幣掏盡憑煙稅揮霍

然後清潔軀殼收縮血管在等到粒女出閘

仍舊兩肺之間翳悶兼乾涸

誰料這輛車到咗　牛頭角

戒煙熱線：1833183

79

《一支得啤》續集：

婆媳冒險*
'in-law' Adventure!

作曲：王媽駿

填詞：黃曳人

主唱：容嫂兒

（＊歌曲名字由黃偉文先生提供） 婆媳冒險　　穿起睡袍淋浴恤髮　為老公cosplay嘴頭變滑　　然後滿床大赤肋　戒了煙　贈他這晚黑

家婆突然潛入似賊　乘甲由速逃係咁踐踏　　發現有太多頭髮　深宵掃地　便獨權在握　　避見面同住相見　又相見　避免

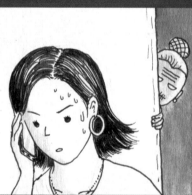

匿梳化背面孩兒凝望我黐線　講手機　在腹中　密圈　裝不知佢在刺探我　免眼冤　漸發現門外一箭　又一箭　利箭　家婆多惡毒　任何時候落我面

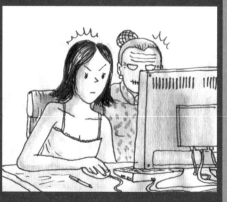

這一刻　在裝苑利園　都聽見佢收風似隻愛國犬　　婆媳冒險（Break）　飾演曼梨和白燕黐　有乜鬼可能互相協助　發現證供在微博　多麼確鑿

便敵人合伙　在亞士厘道一牽　又一牽　搭肩　衰佬的約會直頭橫越我底線　即使將　十三么　望穿　都開心你在　歎氣裡　已無煙　讓你共同伴一圈

又一圈　四圈　於湯袋放盡藥材來治你腳癬　這一刻　落小巴大丸　一睇見兩支公　怕你會變孿　婆媳冒險（Break）　是缺乏磨練　或是缺乏良善

一劍　又一跣　大殮　公仔箱對上仍懸浮著那寶劍　　應收起　或勾起　自尊　一轉身與外母嘔到氣喘

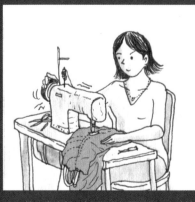

讓往事流逝　夫婿　為乜要獨佔　家婆媳婦亦是緣份莫要變淺　於一起　做好的事件　應該靠近一點　背對背上演　婆媳露點

81

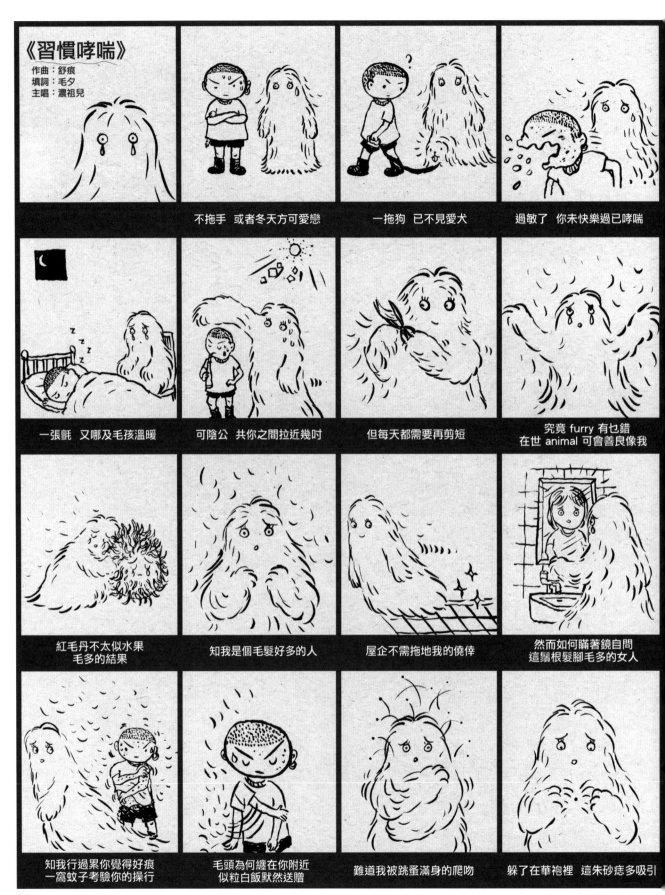

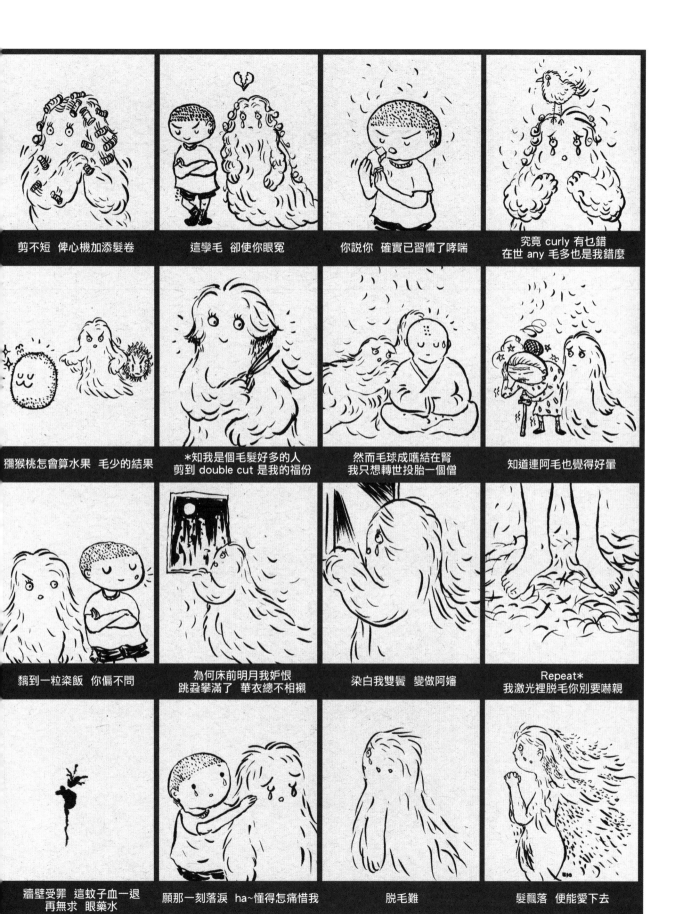

剪不短　俾心機加添髮卷

這攣毛　卻使你眼冤

你説你　確實已習慣了哮喘

究竟 curly 有乜錯
在世 any 毛多也是我錯麼

獼猴桃怎會算水果　毛少的結果

*知我是個毛髮好多的人
剪到 double cut 是我的福份

然而毛球成嚿結在腎
我只想轉世投胎一個僧

知道連阿毛也覺得好暈

黐到一粒粢飯　你偏不問

為何床前明月我妒恨
跳蚤攀滿了　華衣總不相襯

染白我雙鬢　變做阿嬸

Repeat*
我激光裡脱毛你別要嚇親

牆壁受罪　這蚊子血一退
再無求　眼藥水

願那一刻落淚　ha~懂得怎痛惜我

脱毛難

髮飄落　便能愛下去

83

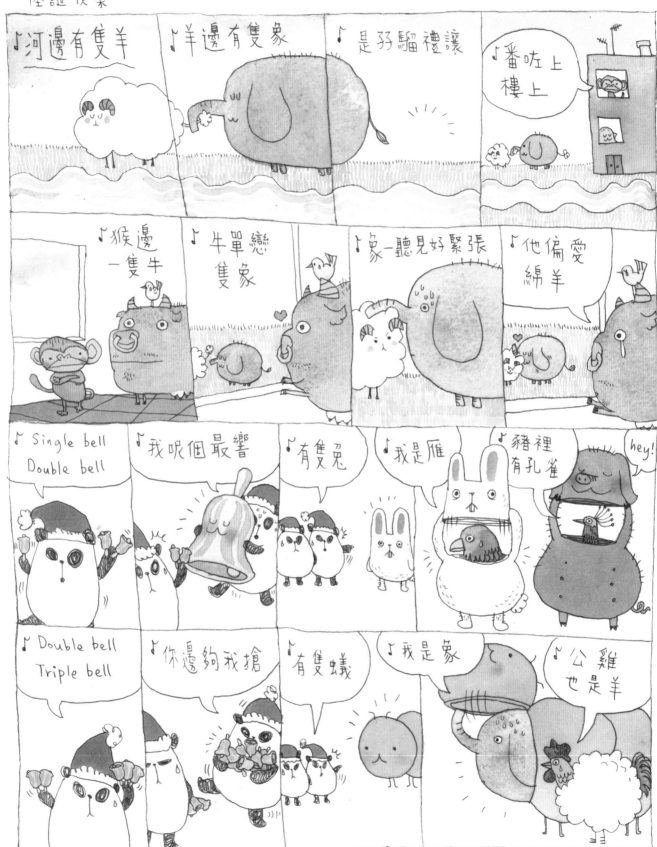

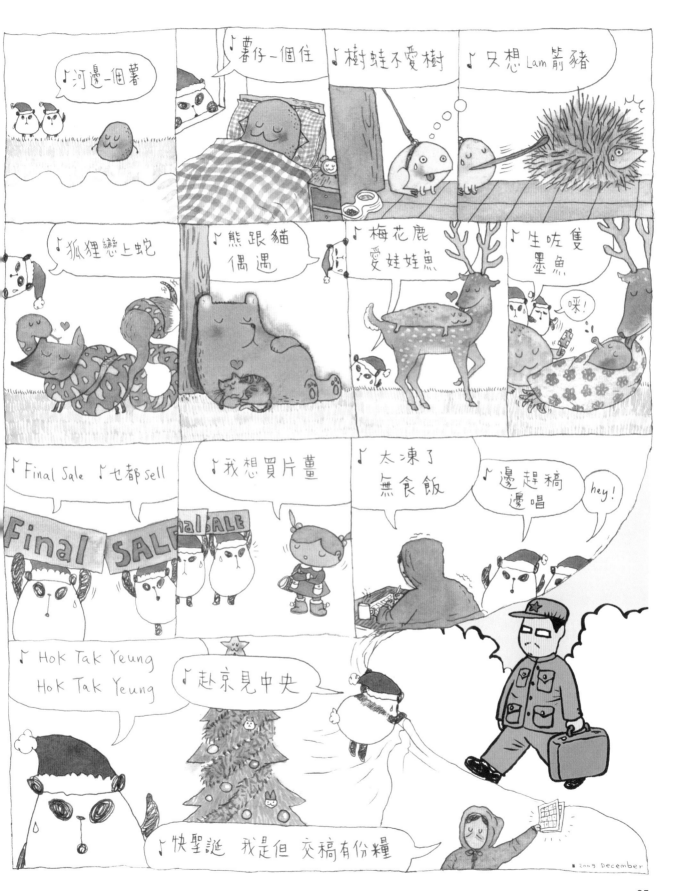

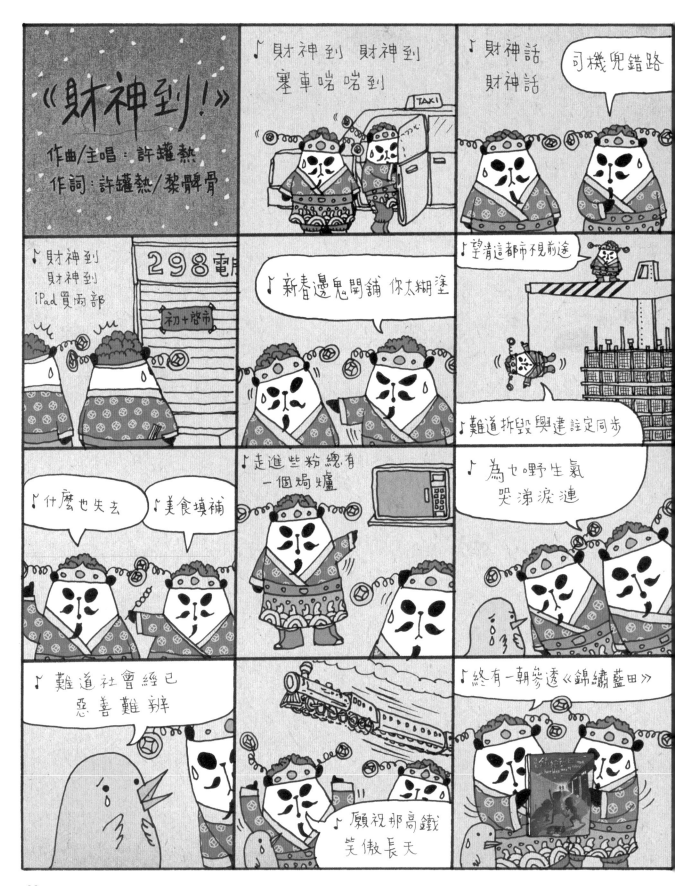

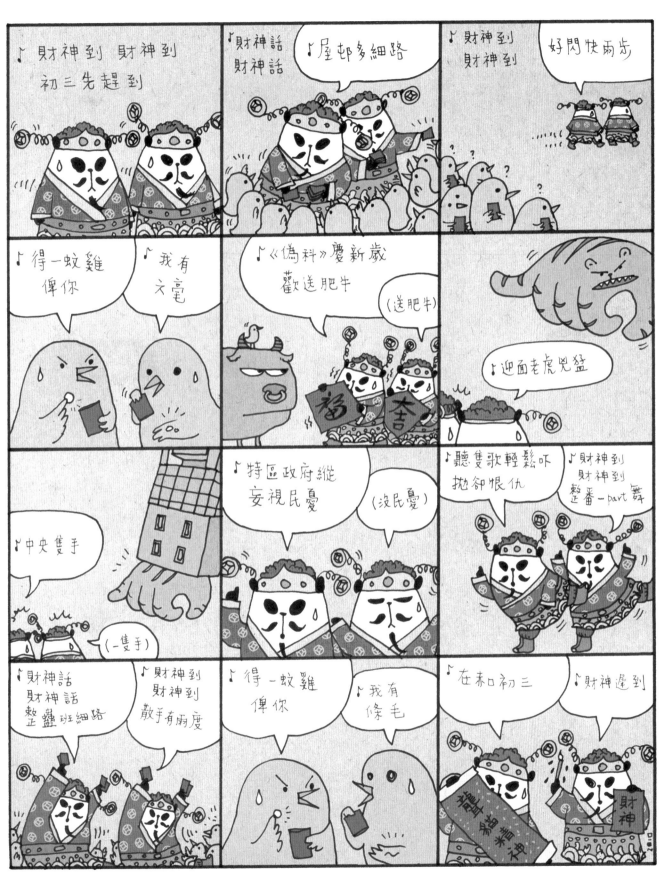

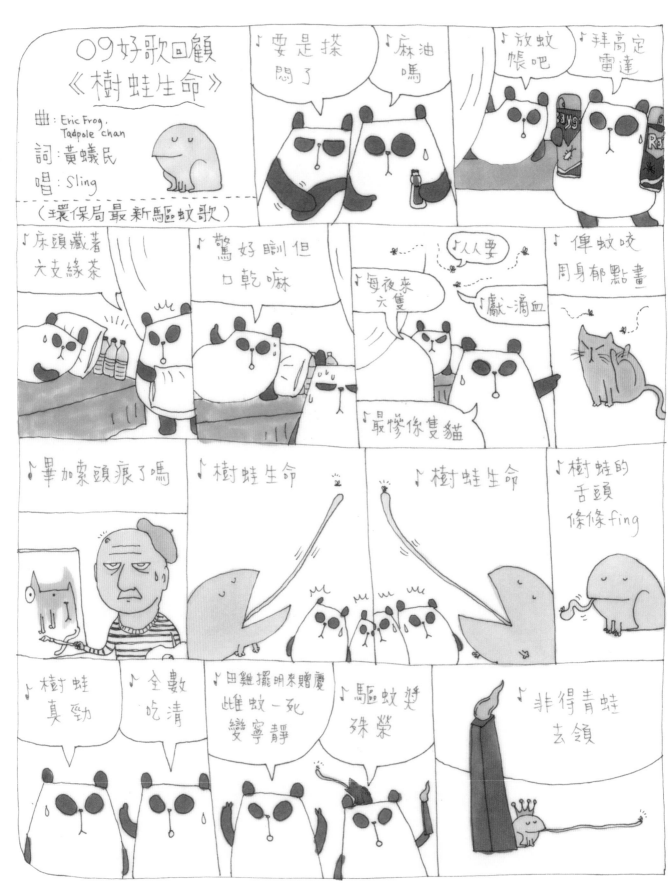

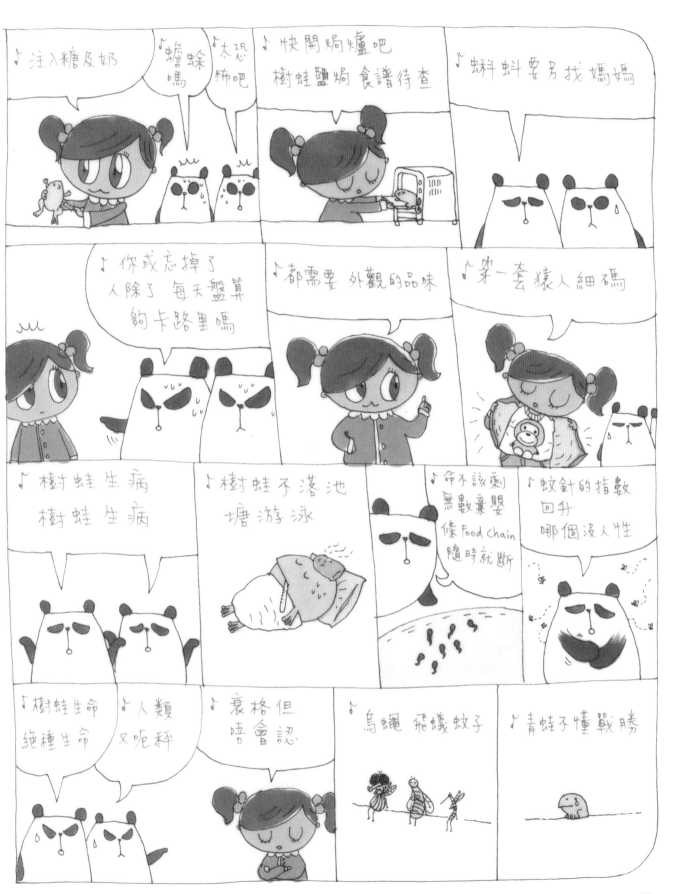

89

《浴血太平山》

曲：薯條田
詞：盧國cream
唱：mc.振棠

♪世事混亂
似靜未靜
做大富翁
我願買
盡全城

♪誰情願
尖沙咀
給你
霸領

茄醬血拼
芥辣活命

♪拼著活命還是沒命 命運漢堡
我食到淚盈盈 我卻可三餐恭恭
也敬敬

♪孤山我仰望而麥記得一個太平

♪包原為一天消耗 要暖肚唔係要命

♪樓揭開我真本性
已慣了汽水
好多
冰

♪價值未定 變做命令
但令我憂憤是以後前程
我到底棲身於
　　欺騙世界

♪香港寸寸地皮淚雨交織變做「城」

♪供唔掂畢生賭注
　　要勇氣來做決定

♪租怎跟女家保證
我有意結婚的心聲

♪勝負未定 決未認命

♪日後這「M」往額角上成形

♪我置身
蝸居中
　觀看
　世界

♪身份證
當夜幕
讓數粒星
來做證

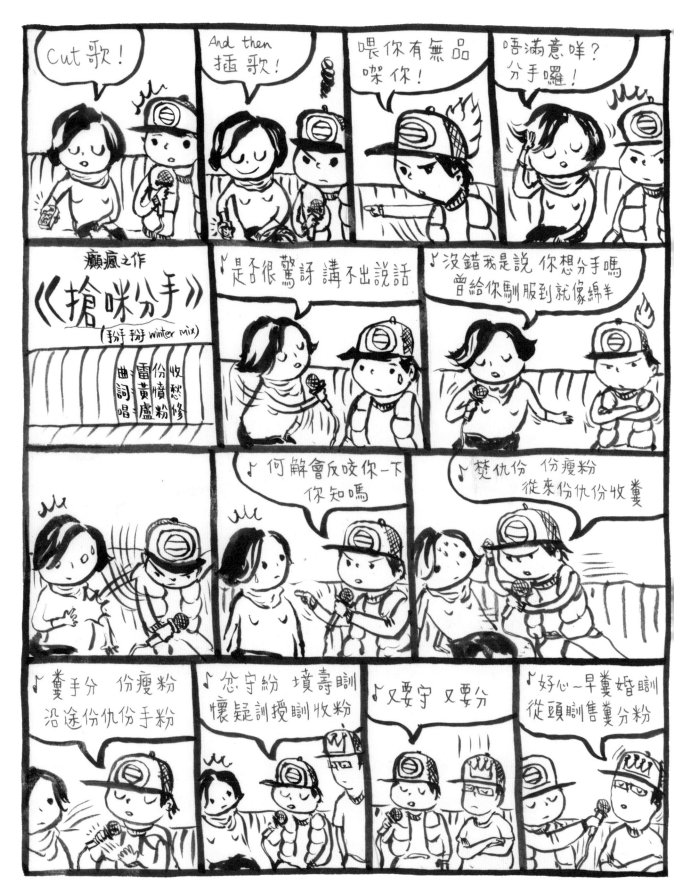

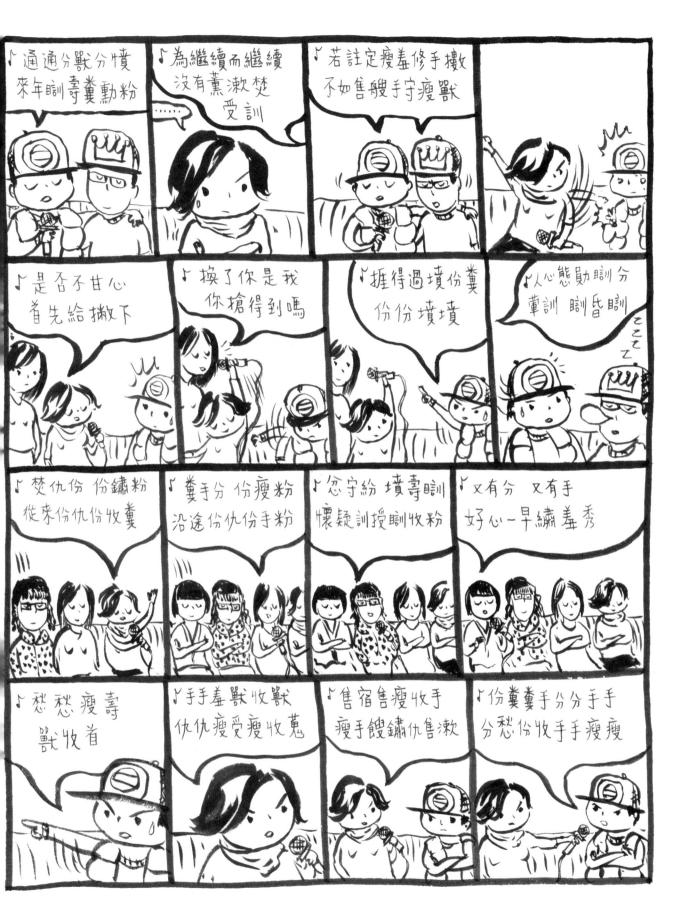

牆內牆外

在《http://www.bitbit.com.hk》一書中說過，我是因為要畫這部書才很遲地參與 web2.0 網上世界的，亦由於大部份時間不在港，在網上的時間大多用作跟家鄉聯繫，包括資訊聯繫和友情親情聯繫。眾所周知，內地有網絡監察及過濾這回事，藉此我學會了「翻牆」的方法，偶爾回港，才懂欣賞及珍惜「牆外」的風景及自由空氣。在這裡分享幾篇我在微博的經歷，以及創作 Bitbit 前後歷時十年的逸事。

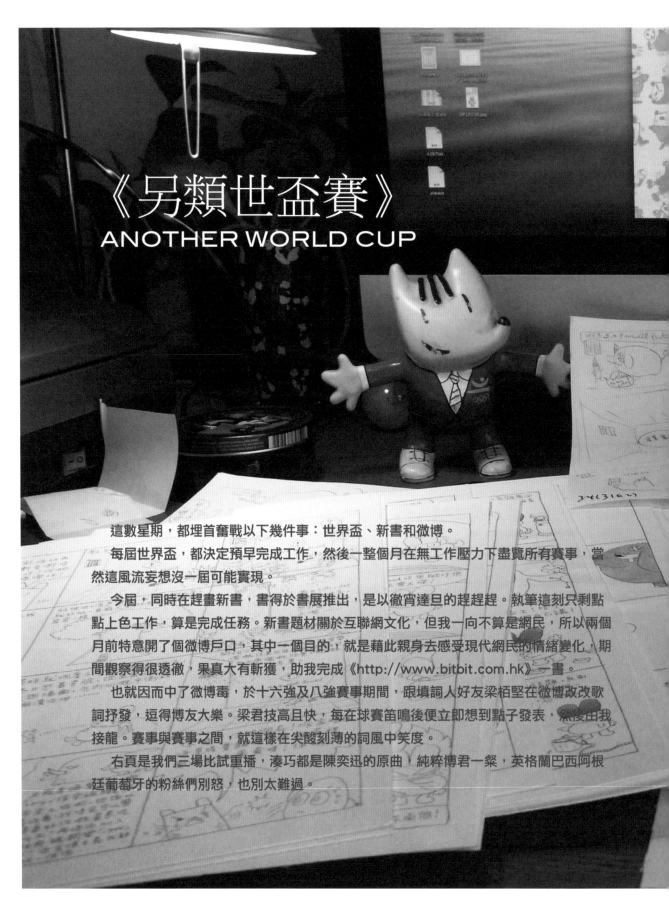

《另類世盃賽》
ANOTHER WORLD CUP

這數星期，都埋首奮戰以下幾件事：世界盃、新書和微博。

每屆世界盃，都決定預早完成工作，然後一整個月在無工作壓力下盡覽所有賽事，當然這風流妄想沒一屆可能實現。

今屆，同時在趕畫新書，書得於書展推出，是以徹宵達旦的趕趕趕。執筆這刻只剩點點上色工作，算是完成任務。新書題材關於互聯網文化，但我一向不算是網民，所以兩個月前特意開了個微博戶口，其中一個目的，就是藉此親身去感受現代網民的情緒變化，期間觀察得很透徹，果真大有斬獲，助我完成《http://www.bitbit.com.hk》一書。

也就因而中了微博毒，於十六強及八強賽事期間，跟填詞人好友梁栢堅在微博改改歌詞抒發，逗得博友大樂。梁君技高且快，每在球賽笛鳴後便立即想到點子發表，然後由我接龍。賽事與賽事之間，就這樣在尖酸刻薄的詞風中笑度。

右頁是我們三場比試重播，湊巧都是陳奕迅的原曲，純粹博君一粲，英格蘭巴西阿根廷葡萄牙的粉絲們別怒，也別太難過。

藍衫藍褲左攻右：梁栢堅；紅衫紅褲右攻左：小克

賽事一：德國對英格蘭 4：1

梁栢堅：調寄《無人之境》
驚天動地 只可惜規例亦無情 甩手撲空 畫面咁清 這賽事無旁證 波波著地 穿框架的事實情形 怎樣説謊 不眨眼睛 我佩服盲球證（6月28日 20:28）
小克：（續）
即使這一腳判入仍舊英國缺乏陣型 還是會輸清 總不肯走快兩步仍舊把臂看著風景 後備似豬炳 希斯基不可靠艾殊利高爾最後無影 永遠讓那屆六六年留在夢境 押韻過 C 君與陸永 不想説明 輸波好慶（6月28日 21:46）

賽事二：西班牙對葡萄牙 1：0

梁栢堅：《葡萄凌辱時》調寄《葡萄成熟時》
差不多出線 一扭一腳還是放肆 中央的鎖匙 現已令你很懷疑 很懷疑 你最尾輸品 只有變枯枝 苦攻幾多次 悉心交送全力灌注 所得竟不如 敵對大國收成時 這一次你真的很介意 但見旁人傳球難滲透 問到何時葡萄先逐臭 你要靜候 再靜候 就算好波始終要走（6月30日 05:09）
小克：（續，兩段副歌任揀）
A: 日後儘量別教 C7 怎射罰球 贏得朝鮮太多入球 神態賤過《忽週》 也許非洲捧盃尚未到你也
　　得接受 或者要到你扭到入龍門口 才知謙厚未夠
B: 自大自負害那 C7 梳個 7 頭 憑 NIKE 廣告的薄酬 唔夠夜店泡妞 我知日後路上並沒有費爵這
　　老竇 讓口裡那柄飛劍換葡萄酒 仍可一吐自疚 誰都憎 C 朗 哪個沒有（6月30日 08:06）

賽事一：荷蘭對巴西 2：1，德國對阿根廷 4：0 及 西班牙對巴拉圭 1：0

梁栢堅：調寄《黑夜不再來》(悼巴西阿根廷)
如果將巴西的出線代表真愛 或者輸波了會更發現你存在 如果命絕德軍失守使我麻木了 蒙住這雙眼令黑夜再來 誰叫我這樣活該 賭波專賭準決賽 看到兩國困局亦未改不懂去看開 熟悉的都講再會 望歐洲都很匹配 誰怪你永遠緣盡金盃（7月4日 04:27）
小克：（續）
贏得巴拉圭簡單似食棵生菜 但竟驚險過野戰發現有人在 如若西班似阿根慘敗牙廷全爛尾 烏拉圭捧盃別呆 球證買咗領匯 入咗波先反悔 來中柱中夠廿條彈入才配 入一粒波都咁矜 夜媽媽好想踩背 誰叫你宴客咁鬼該偎 餘年都後悔（7月4日 05:40）

（最後三比三打平，握手言和）

另類世盃賽（下半場）
Another World Cup (the second half)

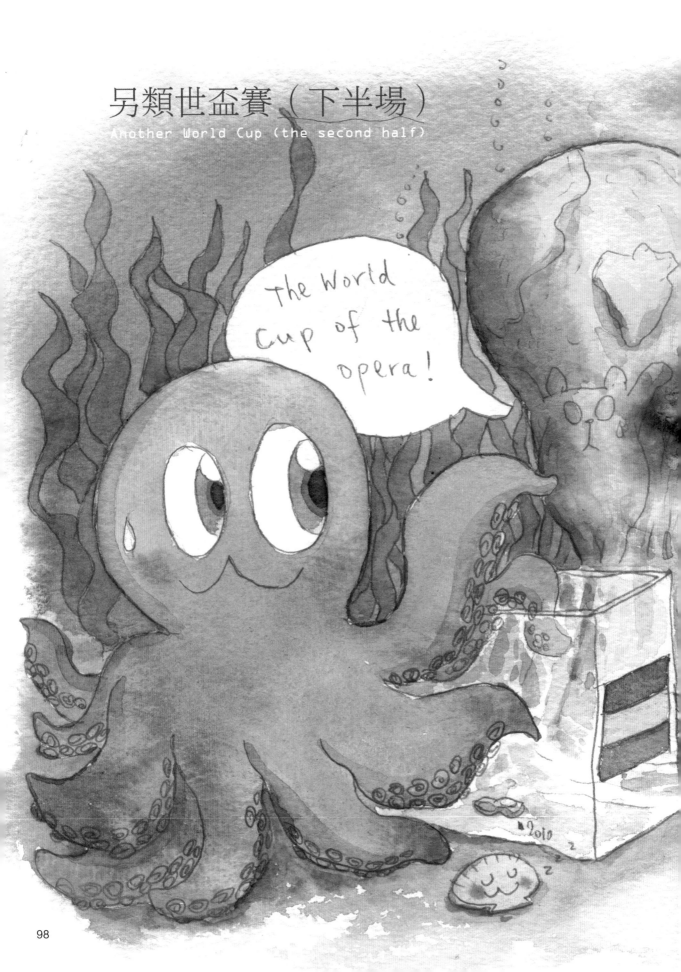

賽事四：荷蘭對烏拉圭 3：2

梁栢堅：《風車》調寄《單車》
不要不要假設我知道 一切一切進攻是為數而做 從來賭波無賺 誰都感覺得到 不放賭注比賽有多好 不過這晚賽果實在有料到 疑惑風車的去向 難得與冠軍擁抱 難描難寫 總有一些 場場贏波橙肉傾瀉 烏拉圭全力與果粒橙一搏 仍要下車（7月7日 18:56）

小克：（今次離題續接，一個撞牆，獻給同行共勉，也獻給不買唱片的聽眾們！）
難填難寫 不欠不賒 詞人詞風 不賣不借 拿來填完廿首 sidecut 的版稅乘搭電車 才華才奢 筆轉風車 傻如唐吉柯德諗嘢 讓世間笑我笨車公卻賞識我 詞或句的狂或野

賽事五：西班牙對德國 1：0

梁栢堅：《給托利斯》調寄《給愛麗詩》
F托利斯 但你卻未似美斯 太子未能合你意 但你超級多粉絲 托利斯 但求下次當你想扯腳尾趾 你若掛網便記得講我知 給托利斯？ 寧願交給 B 或 C 他正是個有動作的美指 托利斯副選做乜著襪 球賽都唔預你 買佢俾佢激死 西班牙今晚出線一班人始終器重你 我卻最想鞭打你（7月8日 05:01）

小克：（續）
F 托利斯 狀態似條墊底屍 往昔射門像魯爾 難似歐洲盃得志 著 Adi 今仗呢班德國 搞乜跌 watt 兼跌士氣 跌爛眼鏡無提示 給托利斯？ 寧願斬俾高路斯 得帕度有這明智的構思 剪髮剪咁短令腮太突 頭太啡 唔像你 似個打劫綁匪 冤豬頭當天金髮飄飛 如今街角站企 菩薩呼吸一口氣（7月8日 06:05）

賽事六：德國對烏拉圭 3：2

梁栢堅：《柔軟的地》調寄《遙遠的她》，寫給八爪魚阿 Paul。
人無覓處 性畜有否偏差 正是在決賽試出真與假 柔軟的地 彷彿放風聲聽佢話 若然被佢跌 刺身加生粉再炸 柔軟的地 竟可以勝專家 抉擇沒有錯始終只有地 柔軟的地 吸盤有結果不說話 下場若無變 買身家一於去馬（7月9日 18:41）

小克：（續）
如盧覓雪 焦點勝過 Wing Shya 我看著有線 接收比佢差 柔軟的地 福士叫阿叔聽佢話 預言若無變 退休都開一個價 柔軟的地 inkjet有黑色嗎 這樂壇靠佢 八爪玩結他 柔軟的地 需經過幾多春與夏 六年內轉世 叫朱茵改給佢嫁 哈呀吓 蝦蝦蝦蝦吓下~
（7月13日 18:08）

賽事七：西班牙對荷蘭 1： 0

梁栢堅：《球來球往》調寄《人來人往》
魚腩已走 剛捧盃的你先知我們原來未夠 剩入一粒收夠籌 捱盡了通宵以後 發覺賭本已沒有 但你我至少往後 成為了夜獸 閉起雙眼你最掛念誰 眼睛張開金盃花落誰 感激七月裡尚有電台 能讓我們滿足到落淚 我番工再無眼角下垂 兩點半夜仍在清醒裡 繼續微博理鬼得佢 何以你竟想睇波點捱落去（7月12日 12:57）

小克：（續）
成晚作嘔 剛睇番張約 CABLE 有排同諧白首 未問 NOW 點樣送走 其實我 Hi-Fi 背後佈滿機頂盒已疊厚 雜誌送那方俊傑 成為我密友 諗起德國有兩記頭鎚 泛起烏拉圭低首淚垂 感激七月裡 尚有童鞋同步撰看 C 朗受罪 巴西不再引誘我味蕾 美斯背負藍白心交瘁 我已習慣困 jet lag 裡 求英超早啲開 league 不眠續醉（7月13日19:08）

（再度打成平手，擇日再賽。鳴謝梁栢堅。）

99

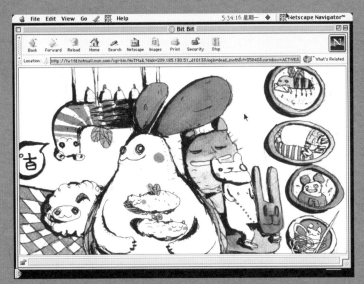

《 Bitbit 從十年前說起 1 》

有買《http://www.bitbit.com.hk》的人，會知道這部漫畫緣自十年前一個沒弄成的網頁。要尋回十年前最初期的手稿太難了，幸好留有電腦檔案可以分享一下。

陳年檔案一開，連我自己都忘了，原來 Bitbit 本來是有雙大翅膀的。牠抱著的，應該是 bug 吧？阿 dot 未變成小老鼠前原來那麼巨型！Double-slash 只得一條，當時肯定未生出「斜＝邪」這惡念。兔面嬰兒車反而沒怎樣改變。W 雖已是倒掛，卻並不是梅花鹿，但觀其兩雙乳房，肯定是隻哺乳類。那隻羊類生物是乜東東呢？為何無腳呢？我想不起來。

網頁右面有四個大 button，分別代表：「email」、「Wake up」、「Alphabets」及「dolls」。

按「email」，會有小蜜蜂給你送信；按「Wake up」，可進入動物房間，再按其身體，叫 Bitbit 起床（你看牠睡時會把翅膀掛起）；按「Alphabets」，可由 A 至 Z，例如「A for Ants」，來個競猜動物遊戲，可見本來真是從小朋友角度去構思；最後按「Dolls」，有原大紙樣供下載，打印出來，依樣縫出 Bitbit 布偶。

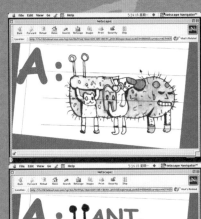

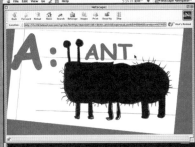

十年前的我敬業，竟真的落手造了一隻樣版！而當時暫放了在銅鑼灣航空大廈的某設計公司（因當時 bitbit.com.hk 是這公司跟那網絡公司的其中一個合作計劃）用作洽談生意之用。

整件事泡湯之後，這布偶被該公司一名叫 Cecily Chik 的好心設計師暫為收留，當年不知為何我忘了拿回而他們亦似乎無意物歸原主；十年後的今天，是不是應該來個完璧歸趙呢？況且當年那趙國應得的十五座城池，我都當作豪俾你根本從沒追討過！已在人家中寄養多年，牠該認不出我這個生娘了，我只希望這位養娘 Chik 小姐見字後起碼可給我發個布偶的近照，只想知牠近況。十歲了，到底有沒有學壞？拜託。

本來是全天馬行空的，客戶有了興趣後，便來到第二階段，落實構想。這些草圖和角色發展，我記得，是在信德街的茶餐廳內想出來的。我著手把角色設定得較實在，變成存在於現實世界的動物，刪走所有多餘的意念，又加入較合理的細節。所以 Bitbit 隨著發展便再沒翅膀，但添了郵袋，因為牠有了身份，取代小蜜蜂成為郵差。看到「.」和「com」於體形上的比例，便把之前第一階段那綠色大塊頭縮小變為老鼠。

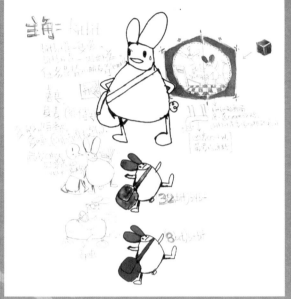

所有動物角色就以「融合互聯網世界」為大前提，陸陸續續都有了設定，大樹公屋的藍圖也描好，就在這時科網股如黃粱夢破，人去樓空。

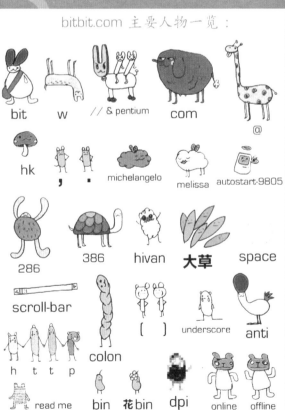

bitbit.com 主要人物一覽：

bit　　w　　// & pentium　　com　　@

hk　　，　．　　michelangelo　　melissa　　autostart-9805

286　　386　　hivan　　大草　　space

scroll-bar

colon　　[　]　　underscore　　anti

h t t p

read me　　bin　　花bin　　dpi　　online　　offline

《 Bitbit 從十年前說起 2 》

你有睇書就知啦，後來 Bitbit 在2002年於《東 TOUCH》連載過一陣子，都有人鍾意，成為我人生第一班讀者。左圖那隻 Bit，就是當年讀者 K 送我的。這一班讀者的來信，我仍當寶般 keep 住，而當年我未學中文打字，差不多每封回郵都是手寫的。好，我會搵日逐個讀者重新聯絡，不知十年來他們有何得失。

後來呢，「書得起」書店跟《奶週》搞咗個交換玩具活動喎，八個單位每人搵件舊玩具同讀者交換之類啦。咁我真係，當年，敬業到走去整咗隻 Bit 出嚟，你睇：仲隨公仔附送 56k 電話線頭嚟！

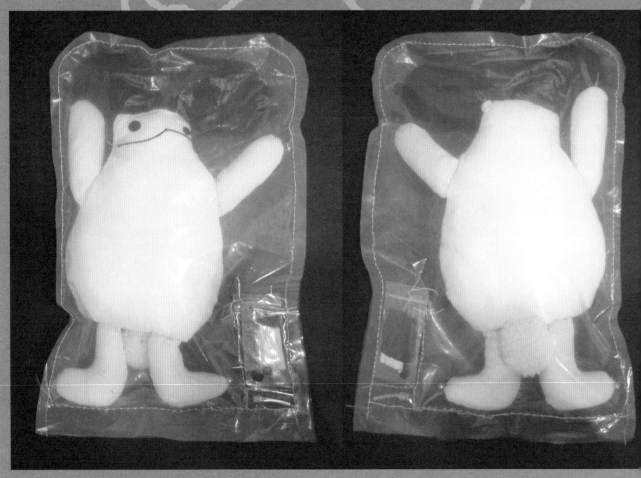

咁我換咗件乜返嚟呢？哇不得了，係一副全人手製作嘅棋盤，上面有齊 Bitbit、@、dot、com、double slash、http、www、hk、大樹公屋，甚至連郵車、org 同「大黃花狗」都有埋，問你服未？Bitbit 郵袋入面嘅信係可以攞出嚟！@ 著住嗰三隻襪亦可以除得甩，非常忠於原著，非常感激。記得係兩位女讀者聯手通頂嘔心瀝血用激絨縫出來的！我無理由唔換呢件大玩具啦係咪！

　　呢個棋盤，係咁多年來其中一個推動著我要畫 Bitbit 的重要理由，每次諗番起、每次拎出嚟迎賓，都同自己講：「好，我下本就係 Bitbit！」終於下本再下本再下本都唔係，到終於係嘅時候，已經搵唔番嗰兩位讀者了。

　　好，我下次將呢件偉大嘅作品掛於店內，供途人共享，就咁決定。

103

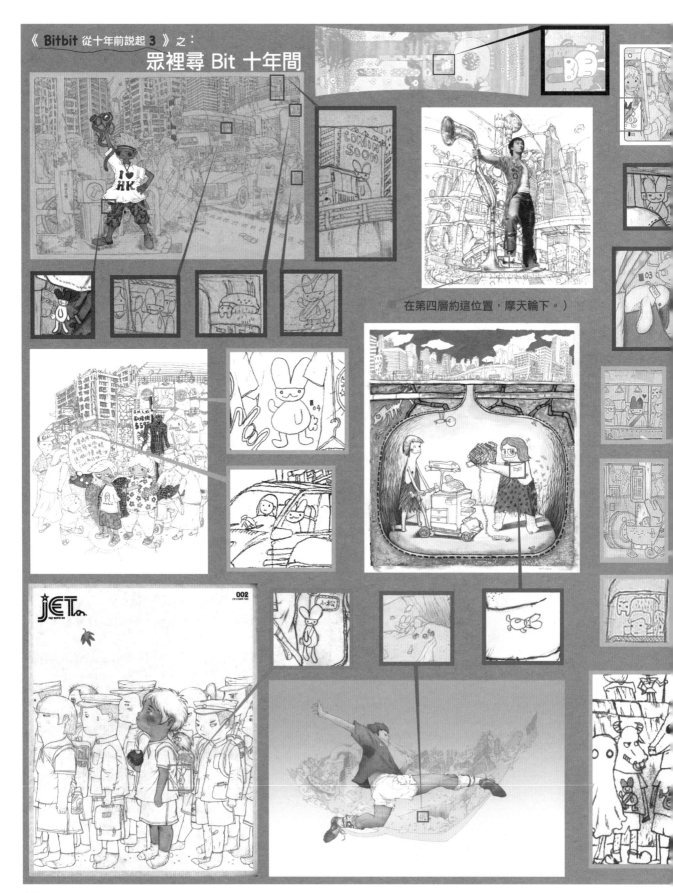

《Bitbit 從十年前說起 3 》之：

眾裡尋 Bit 十年間

在第四層約這位置，摩天輪下。）

002

104

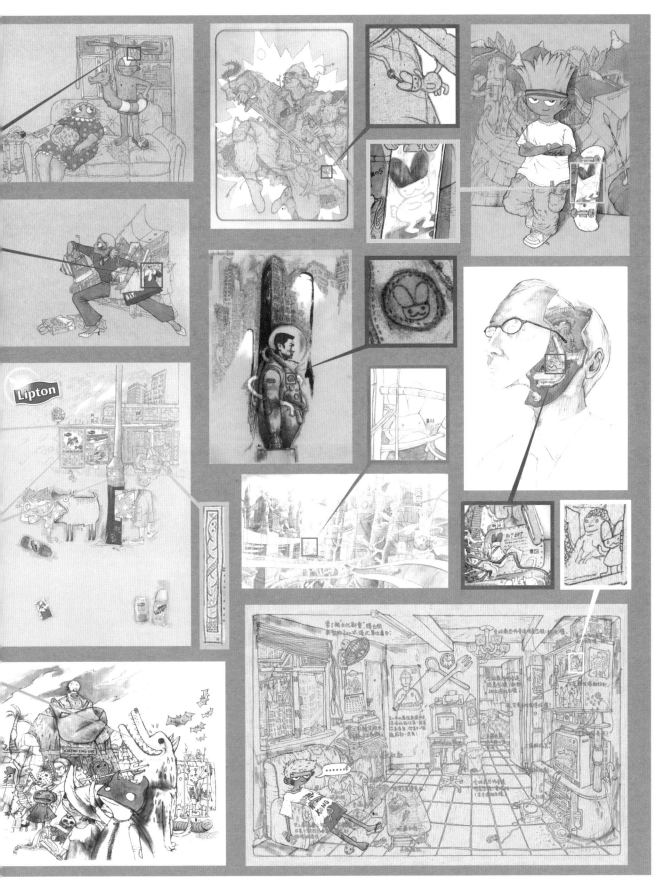

她會說：「Bitbit 你太胖了，胖得像頭肥豬。」

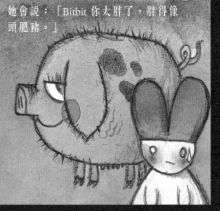

還是，她會說：「Bitbit 你的雙耳是一朵漂亮的大紅花。」

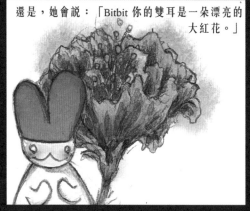

Bitbit 忐忑不安，怕最後 Fileee 送他檸檬。

Fileee 把窗推開，看見了紅耳朵。

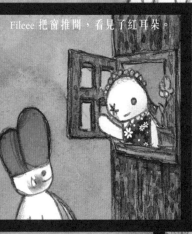

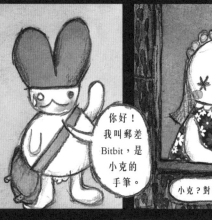

你好！我叫郵差 Bitbit，是小克的手筆。

小克？對不起，我不愛看小克。

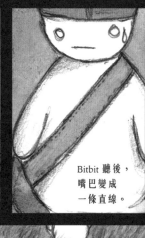

Bitbit 聽後，嘴巴變成一條直線。

天在放晴，花也飄香，Bitbit 卻　　　苦臉愁眉。

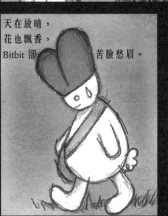

呆看著雜亂的草堆，此刻他的心更是凌亂如麻。

他卸下郵袋，讓它躺睡在草坪上。

「Bitbit 這個名字，永沒法在她心中亮起來吧？」他這樣想著。

咦？這是花還是蝴蝶呀？都不是，那是 Bitbit 的耳朵！

多麼美麗呀！這雙大耳朵。

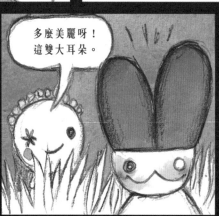

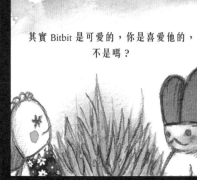

其實 Bitbit 是可愛的，你是喜愛他的，不是嗎？

1. ＜比喻＞

利用不同事物之間的某些類似的地方，借一事物來說明另一事物的修辭格。比喻由三部分組成：本體（被喻事物）、喻體（借來作比的事物）和喻詞（使本體和喻體發生相比關係的詞）。按這三部分的隱顯關係情況，又分為以下三種基本類型：

1.1 明喻

本體、喻體和喻詞同時出現於句子內。例句：「她會說：『Bitbit 你太胖了，胖得像頭肥豬。』」

1.2 暗喻

跟明喻的形式相同，但本體和喻體的關係，比明喻的更密切。喻詞則由「像」、「如」、「若」等，改為「是」、「成」、「為」等。

例句：「還是，她會說：『Bitbit 你的雙耳是一朵漂亮的大紅花。』」

1.3 借喻

喻體直接代替本體，而本體不會出現，也沒有喻詞。例句：「Bitbit 忐忑不安，怕最後 Fileee 送他檸檬。」（以「最後獲送檸檬」代替本體「最後被拒絕」。）

2. ＜借代＞

借用與本體事物有密切關係的其他事物的名稱，來代替本體事物的修辭格。留意借代跟借喻都是用一個事物代替另一個事物，其本體都不出現，故容易混淆。區別在於：借喻，本體與喻體之間，重點不在彼此相關，而在相似（如「檸檬」跟「酸溜溜」）；借代，本體與代體之間，重點不在彼此相似，而在相連。借代又分為以下幾種：

2.1 特徵代本體

借用人或物形象上的特徵去代替本體事物之名稱。例句：「Fileee 把窗推開，看見了紅耳朵。」（以「紅耳朵」代替本體「Bitbit」。）

2.2 事物代本體

借用跟事物的材料或工具名稱去代替事物本身。例句：「你好！我叫郵差 Bitbit，是小克的手筆。」（以「手筆」代替本體「繪畫作品」。）

2.3 名號代本體

借用事物的作者或產地去代替事物本身。例句：「小克？對不起，我不愛看小克。」（以「小克」代替本體「小克的作品」。）

2.4 結果代本體

借用事物的結果去代替事物本身。例句：「Bitbit 聽後，嘴巴變成一條直線。」（以「嘴巴變成一條直線」代替本體「心情變得非常失落」。）

3. ＜映襯＞（又稱＜襯托＞）

為了突出本體，利用類似事物或相反事物作陪襯的修辭格。映襯主要分為以下兩種：

3.1 反襯

用相反或相異的事物作背景，烘托主體。例句：「天在放晴，花也飄香，Bitbit 卻苦臉愁眉。」

3.2 旁襯（又稱正襯）

用相類似的事物作陪襯，使意思更明顯。例句：「呆看著雜亂的草堆，此刻他的心更是凌亂如麻。」

4. ＜比擬＞

通過想像，把物當作人來寫，把人當作物來寫，或甲物當乙來寫。比擬主要分兩種：

4.1 擬人

把物當作人來寫，賦予人的言行或思想感情。例句：「他卸下郵袋，讓它躺睡在草坪上。」（「郵袋」是死物，本身不懂「躺」和「睡」。）

4.2 擬物

把人當作物來寫，使人具有物的特徵或情狀，或甲物當乙來寫。例句：「『Bitbit 這個名字，永沒法在她心中亮起來吧？』他這樣想著。」（「名字」本身不會發亮，只有星星月亮才會「亮」。）

5. ＜設問＞

為了引起注意而刻意提出問題，接著自己作答或只問不答的修辭格，稱為設問。例句：「咦？這是花還是蝴蝶呀？都不是，那是 Bitbit 的耳朵！」

6. ＜倒裝＞

特意把正常語序的文法或邏輯顛倒，稱為倒裝。例句：「多麼美麗呀！這雙大耳朵。」（正常句應為：「這雙大耳朵真是美麗啊！」）

7. ＜反問＞（又名＜反詰＞）

為激發本意而問，只問不答，答案暗含在反問句中，稱為反問。例句：「其實 Bitbit 是可愛的，你是喜愛他的，不是嗎？」

《微博力量微薄嗎？》

　　文化界如何看微博？我對這個題目很有興趣。蔡瀾先生的微博很妙，一篇文章也不刊登，只將之視為答問大會，而且答得極精簡啜核，發揮了微博的特色，結集更可成書，用得很聰明。梁文道先生也有微博戶口，但暫時仍一片空白，據他在報章專欄說，選擇潛水，因為「不知道怎麼樣才能清楚地使用140個字去辯論卻不失尊重與禮數」（二零一零年四月十八日／蘋果日報）。塵翎小姐也在專欄道：「⋯⋯在生活裡不值一提的一件小事，卻可能在微博裡無限放大，經過不斷轉載，忽爾變成重點消息，但它被關注的壽命也極短促⋯⋯微博更製造龐大的羊群和粉絲效應，不利於建立深刻的獨創觀點。觀人於微，微博作為觀察一個人的窗口並不可靠，因為它完全是一個舞台，參與者表演成份含量極高。微博出現，使原來的『博』受歡迎度大降。教人更憂心是，讀者對長篇文章的閱讀耐性減弱，更愛刺激眼球滿足口慾的金句式造句法。」（二零一零年四月廿一日／蘋果日報）

　　我反覺得有點過份擔憂吧？在玩微博的人也可能同時在讀《百年孤寂》吧？問題應該不在微博如何操縱大眾而是大眾到底怎樣去運用微博吧？跟電腦一樣，微博說到底都只是一項工具、一張微型原稿紙而已。誠然，去晃晃就知道，大部份微博短文都是無無謂謂「今晨喝了什麼咖啡」、「現在有多塞車」諸般東拉西扯不值一提的小事，若跟你不熟絡真的無法勾起我任何共鳴，而過後得到的又大多是說了等於沒說的順應回覆，乍看實是納悶。但地面上大部分土壤都如此之時，再往下挖定能發現奇芭！例如老友楊學德因為不諳中文輸入法的關係，他的微博可能是全城第一個用手寫字的微博，反以低科技迎戰潮流尖端，大家便看得津津有味嘖嘖稱奇。好玩之處，便是在 web surfing 途中刻意找尋或偶然碰上這種驚喜。又例如一個在湖南長沙名為「歪小點創意工作室」的戶口，內容雖不完全是原創，但他從網上搜來的世界各地的創意小點子也能為我帶來刺激兼且省時省力。再說，若湊巧遇見合適的對手，更會為你帶來現實裡朋友間難得一聚而不常得到的快樂。昨晚，就出現以下這場面。

　　話說填詞人好友梁君在微博放了上面這舊照，並道：「現在山頂廣場很俗氣，很慶幸自己能夠親眼目擊其前身。東歐仍保存類似的建築，想看可到斯諾文尼亞、保加利亞較舊的國家。」我看畢詩興大發，打趣回他兩句打油詩對聯：「望夫方懷望夫石，老襯才拆老襯亭」。微博的特色在於它結集博客的模式和 MSN 的互動，合併為一種全新的氛圍氣質，而又不像其他討論區般，網友為了取得分數去提升權限，而無的放矢地回覆。於是數分鐘後另一唱片監製朋友傳來一句「扯旗墊先上扯旗山」，我見他未及收尾遂幫他一把接上「新娘再落新娘潭」。打後的半小時，就是各自「關注圈」互相交疊而成的「關注網」內的各方夜鬼友好，包括傳媒界的、音樂界的、相識而不相熟的、三唔識七的，都紛紛獻贈句字來字往，微博大海裡這一小隅突然變得鬧哄哄，投稿水準雖參差，但都顯出港式機靈急智，兼帶一份「虛擬獅山」下的親切（這在我特別重要）。現不分你我先後，選錄如下：「飛鵝鳥瞰飛鵝山，八仙雲集八仙嶺」，「打鼓才登打鼓嶺，將軍殺進將軍澳」，「青龍豈在青龍頭，銅鑼哪現銅鑼灣」，「大嶼山卜有大魚，獅子山下無獅子」，「跑馬不到跑馬地，快活就在快活谷」，「鑽石不在鑽石山，牛頭撞到牛頭角」，「鴨脷不在鴨脷洲，筲箕難尋筲箕灣」，「城門堅守城門河，狗肚壓住狗肚山」，「將軍懊惱將軍澳，發現不叫發現灣」，「吊頸魂斷吊頸嶺，掃墓登高掃墓坪」，「老虎肆虐老虎岩，獅子流落獅子山」，「杏花凋零杏花村，鯉魚葬身鯉魚門」，「天水哀悼天水圍，數碼算死數碼港」，「寶馬直駛寶馬山，荔枝難植荔枝角」，「歌和老街唱和歌，染布房街搵布染」，「三聖大鬧三聖墟，車公小別車公廟」，「蝴蝶潛入蝴蝶灣，飛蛾難躍飛蛾山」，「日出康城無日出，擎天半島怎擎天」。臨近尾聲，姓黃那位填詞大師一直在旁看了很久，終耐不住要出招，於是生動鬼馬的兩句躍現各人屏幕：「鯽魚涌的鯽魚：『衝！』，將軍澳的將軍：『噢！』」大家都笑翻了，食得那麼中，問誰與爭鋒！就連遊戲規矩都被他破格調動（由後出地名變為先出地名），有畫面之餘亦有聲有色兼有動態，心中不禁寫⋯⋯不，打了個「服」字。終於憑大師致命兩句，大家在一片壓軸的震撼後有所共識地把遊戲 fade out 結束，玩得非常高興。天亮後再有傳來零星片句，都嘆睡不逢時錯過了 happy hour，輕舟已過萬重山了。

　　事後想來，這跟唐宋時期的文人雅士對酒當歌有何分別？文采當然無法媲美，也總算是在賞味傳統詩詞文化，何況線上冊須酒精未及傷身又大家開心。最有趣的是，其實眾人都是路人甲乙丙丁素昧平生，有些甚至處身海外，這件事在真實世界根本難以發生，那又何妨讓一些「V人」帶領號召，在虛擬舞台上大家表演較量，善意地興風作浪一番？難得遇著良辰美景，還想太多？那不如盡慶！

　　人說網絡世界一切都是假，但有些情緒表達可能比現實來得更真，視乎你如何運用這件工具罷了。用之於宣傳也好解悶也好，最緊要這世界仍有內容；正如民主也好封建也好，只要領導者懂得「善治」，天下一樣能太平。我從來主張把生活小事放大，若不將之放大，盲目蒼生看不清啊！悉心關注，這樣子去玩微博才對勁！

《紙上微博》

居於內地，微博成為我跟朋友維持關係的重要工具。精選了一些生活點滴，搬字過紙跟你分享。

我說我要「棉花棒」，太太沒聽懂，原來叫「棉籤」；她問要不要「蟹棒」，我說怕蟹，會過敏，她說蟹棒沒蟹。蟹棒沒蟹？原來是「蟹柳」。然後我們打車去，她問的士怎麼要去「截」？是飛撲去「截」？那不是太危險嗎？我說：對呀，所以出租車抵打！活該！😑

7月4日 22:45　來自新浪微博　　　　　　　刪除　轉發(25)　收藏　評論(60)

太太說：「開不開。」我問：「開不開什麼？」「抽屜。」「開又如何？不開又如何？」「就是開不開啊！」「什麼開不開呀？」「就是抽屜！」「點呀？」😵……搞了老半天才知她說的是「打不開」！廣東人不會說「開不開」，每說「開唔開」，只會是一個發問😑！

9月26日 22:24　來自新浪微博　　　　　　刪除　轉發(44)　收藏　評論(83)

一日一Joke：百厭死仔又來了！微博首頁個「篩選鍵」，原來好多嘢揀架！你最想合咩呀？

5月20日 14:06　來自新浪微博　　　　　　刪除　轉發(36)　收藏　評論(36)

微博對我真好，幫我分得好細：

5月16日 00:47　來自新浪微博　　　　　　刪除　轉發(106)　收藏　評論(10?)

Well bill, I just wanna ask, the reason you 把twitter d 野搬到 weibo, is it because you cannot 上 Twitter in china?

@BillGates Ⅴ：Gates Notes – A little more on education and Waiting for Superman - http://sinaurl.cn/h4GEry　原文轉發(1109)　原文評論(746)

9月30日 12:54　來自iPhone客户端　　　　　　刪除　轉發(31)　收藏　評論(3?)

〈H3M〉、〈Time flies〉及〈Taste the atmosphere〉的平面設計師阿滿，今天在杭州茶園親身示範一次點樣taste the atmosphere。嗯，Tasty~（攝影by比@夏永康wingshya 更out-focus的：我）

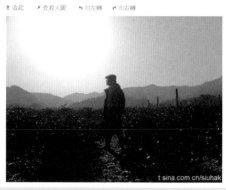

12月10日 20:35　來自新浪微博　　　　　　刪除　轉發(46)　收藏　評論(3?)

一日一幅，湖邊大叔：自製鐵管「巨狼毫」一幢，俯身彎腰，懸腕吊筆，蘸水練篆，服服服。一春猶有數行書，平湖取墨，揮出半坡山色，絕絕絕，西湖第十一景也！三千弱水，取之一瓢而書，待「墨寶」蒸發，回歸大氣，落入你心肺，誰道要鎖壁間塵？此番光景，配四字詞：「臥虎藏龍」？我謂「地靈人傑」。

↑ 收起　🔍 查看大圖　↰ 向左轉　↱ 向右轉

4月27日 02:07　來自新浪微博　　刪除　轉發(20)　收藏　評論(30)

會的，用剩刀在ipad上簽！

@FAtglrLvlCky：@小克siuhak 如果我買咗係電子書，唔知你可以點樣幫我簽名？哈哈！　原文轉發(15)　原文評論(5)

7月25日 22:31　來自新浪微博　　刪除　轉發(13)　收藏　評論(32)

😀有時，😫有時，😊有時，💔有時，😆有時，😄有時，😁有時，😩有時，😣有時，😡有時，😊有時，😖有時，🌧️有時，😴有時，其他的，不設時限，永永遠遠。

6月5日 04:18　來自新浪微博　　刪除　轉發(173)　收藏　評論(75)

早晨！一日一Joke：當日「靈狐乍現蕭莎宮」，今天「靨貓登陸飛來峰」！（駐杭特派記者靈隱寺突擊現場報道）

↑ 收起　🔍 查看大圖　↰ 向左轉　↱ 向右轉

4月30日 09:55　來自新浪微博　　刪除　轉發(61)　收藏　評論(61)

我又試用iphone 畫雞！

一日一Joke，然後扮個去，佛咗。

我又試咗在iPhone畫雞，點知被問「係咪玩嘢」！
（切雞圖片：）

係
咪
玩
嘢

埃
風
生
滋

微博裡，飲飲食食的照片看膩了，來一幀非常扮嘢的過你哋，題為「佛光」。科學跟宗教，如何結合呢？iPhone的閃燈，對好角度，一記反映，佛光初現。刻意蠕蠕的一次人造神跡，這行為，很……白雙全。（攝於新加坡佛牙寺——有空調的佛殿，內含舍利不少。人說見舍利即見佛，這天我與佛有緣。☀️）

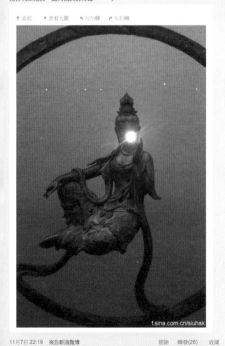

↑ 收起　🔍 查看大圖　↰ 向左轉　↱ 向右轉

11月7日 22:19　來自新浪微博　　刪除　轉發(26)　收藏　評論(32)

送你《激光中》全曲！✌️（係，我真係全世界最無聊！如果你諗到第隻歌可以咁玩，歡迎你挑戰我。😏）

↑ 收起　🔍 查看大圖　↰ 向左轉　↱ 向右轉

🌅+😫=🔥，🔥+🎤=👦，👦+🎤+👧，☀️⬆️⬆️⬆️，∴👦👉👉👈=👦's，👧👧🙌，hey!　➡️🎑➡️👦，👦👉👧🎵🙏💪🏄💨➡️✨中🏃，👦👉🎤x1️⃣0️⃣0️⃣0️⃣👉👧🔒➡️🔓，👆ID？☝️👧♎️✌️♉️👫↗️?　👉有👂👧😊👉👫〰️〰️，👍🎤👂♥️，👉🕐👧=👦's，👧🙌，hey!　🎤☆👉✨🏃👦👦✨🌅，🏮💩♥️🔥👉✨💃‼️🎑💃

t.sina.com.cn/siuhak

11月27日 21:19　來自新浪微博　　刪除　轉發(3440)　收藏　評論(745)

生 老 病 死

這八篇漫畫，都巧合地牽涉「死亡」這題材（第一篇概嘆的是「創作自由」之死），因此結集成章。其中《鋼琴後的塵》為我近年最愛，雖然有讀者嫌我以偏概全，但無可否認，香港又真的存有不少年輕人「因為父母阻止而無法實現理想」的真實個案。這篇是為一個朋友辦的展覽而畫的，她其實是當年金銀婆婆常光顧那獸醫診所的護士，育有一名女兒，眼見女兒同學的家長們不停強迫子女學齊十八般武藝，不認同這種要把孩子迫瘋的價值觀，有感而發，自資辦小型展覽去提醒家長正視這問題，並來郵邀稿。我不知道這篇漫畫能否警惕各家長，只知作畫時為了入戲，不停播著貝多芬的《悲愴奏鳴曲》第二樂章，畫至最後，跟主角一起落淚。

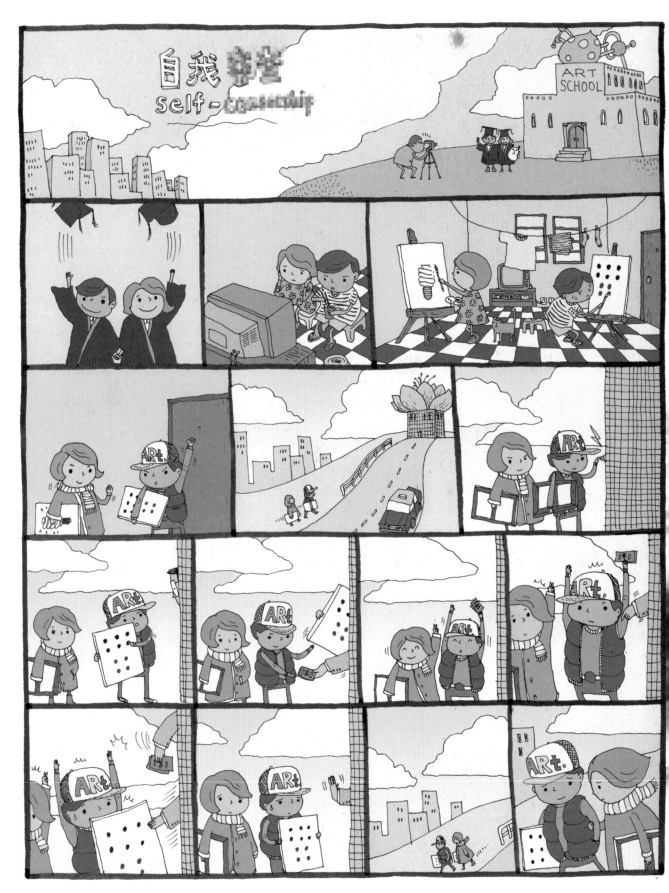

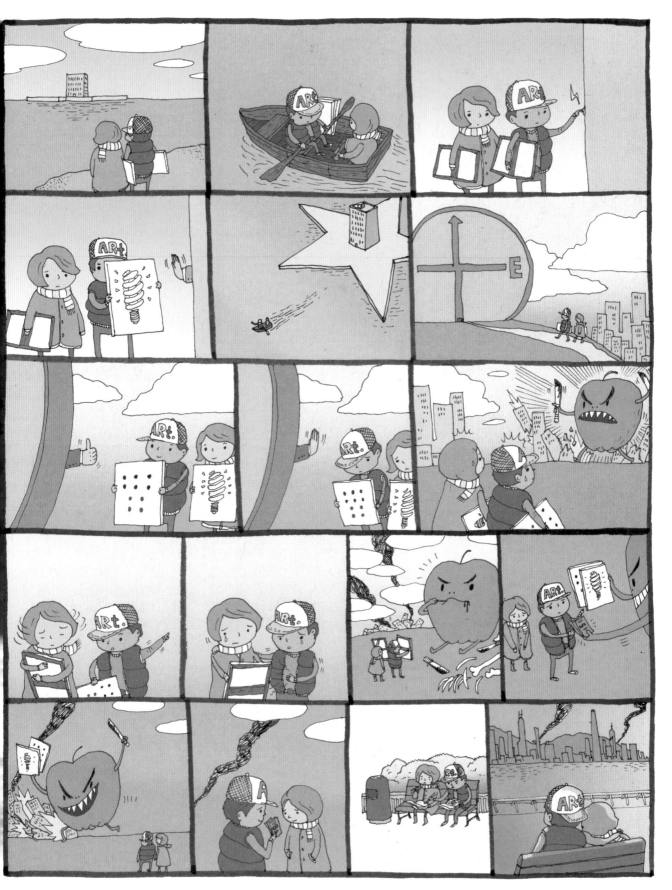

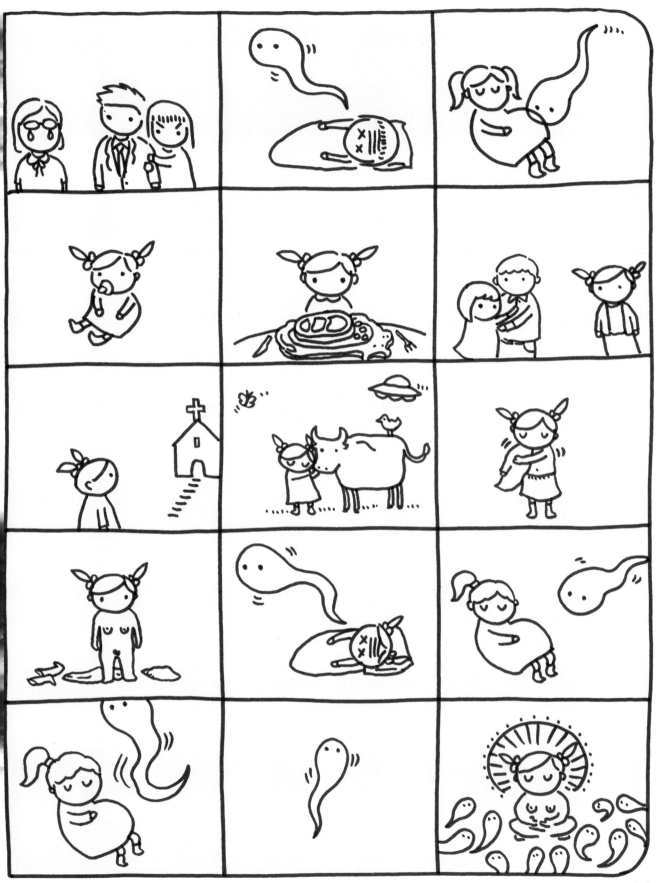

從前從前……
星和星之間：

日和月之間：

天和地之間：

花和花之間：

樹和樹之間：

猿和人之間：

善和惡之間：

樓和樓之間：

明和暗之間：

性和愛之間：

真和假之間：

對和錯之間：

杯和杯之間：

人和人之間：

今日今日……

天和地之間。

廳和房之間。

人和人之間。

中和港之間。

早午晚之間。

車廂和車廂之間。

座位和座位之間。

餐和餐之間。

飯和餸之間。

餸和餸之間。

餸和飯之間。

湯和餸之間。

飯和湯之間。

大和小之間。

花和花之間……

123

《鋼琴後的塵》

六歲生日那天，不知怎的，我家客廳突然出現一件龐大的禮物。

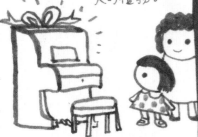

三天後，又不知怎的，出現了一個鋼琴老師。

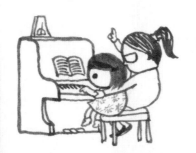

很快地，我由一級考上三級、四級、五級、六級……

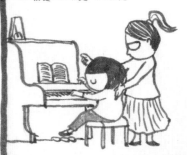

考取八級那年是最辛苦了，因為同時得應付會考。

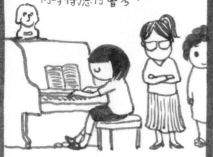

所有難關都一一闖過了，那個時候，我還以為人生應當順利，一切也不過如此罷了。

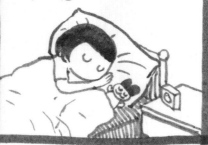

預科那兩年，基本上我的鋼琴練習全面暫停了，因為功課也實在太多。就只有兩個農曆新年，在親戚面前表演過兩次巴赫而已。

中學畢業之後，我希望進修音樂。第一個贊成及前來鼓勵的人，是我們的音樂老師。

可是萬料不到，第一個挺身反對的人，偏是當初給我買鋼琴的人。

終於，唸工商管理那三年大學生涯，我都背著琴兒在挑燈夜讀。

最後又不知什麼原因，我跟很多人一樣，用非所學，我當了空中服務員。你問我喜歡這職業嗎？

—— 一點也不。

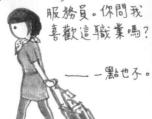

沒想過這雙手，最後用來倒茶送餐，以及每天為乘客示範救生衣的穿法 —— 一項從沒人會細看的表演。

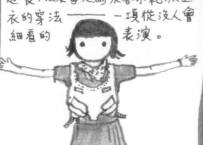

失戀那天我伏了在鋼琴上哭了一大場，媽媽不知道，那刻我想起的男人，其實是我差不多未曾見過的父親！

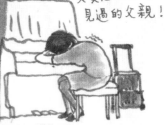

十多年沒有把琴蓋打開，直至結婚前夕，希望在婚禮上表演一曲，才正式苦練了數天，但最後迫著把環節取消了，因為我發覺跟琴鍵已經相當陌生。

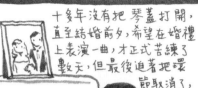

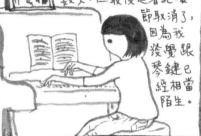

簽妥離婚證明那天，我又伏在鋼琴上哭了一場，這次，連我自己也不清楚，心裡在想誰。

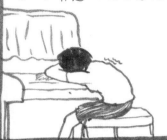

後來有一次，我飛到巴黎，老媽來長途電話，說很想我，問我能否少花一點，多陪她一些。

事後才察覺，那是我人生第一次向母親發脾氣，我說了句極難聽的話：「都怪你當年不讓我唸音樂！」然後掛斷。剛巧那刻我路經 LV 總店，那刻我想起的不是 Louis Vuitton，而是 Ludwig Van —— 貝多芬的名字。

在媽媽的喪禮上，我重遇小時候的鋼琴老師。她當年的威嚴，已不知往何處跑了。我忘了問她，她也忘了問我：「現在還有彈琴嗎？」

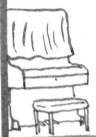

媽走後一星期，我坐在客廳，突然有一股衝動，想把這個老琴送走。

搬運工人來電話，說正在吃中飯，改到下午才來。我不想吃飯，就自自然然地，想把這琴多彈最後一次。

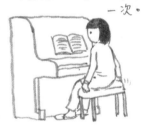

隨手執起琴譜，是貝多芬鋼琴奏鳴曲第八號的 Adagio cantabile。有多久沒彈這曲？有多久沒聽這曲？

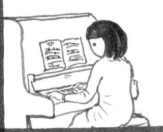

當手指跟琴鍵一碰那刻，便淚如雨下，全曲六分鐘內根本沒停過，我其實完全看不清樂譜，但竟沒彈錯一個音。這才發覺，那麼多年，我才第一次彈琴彈至掉眼淚。

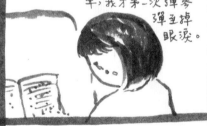

鋼琴送走後第二天，我的雙眼彷彿才回復正常，看見昔日放琴那牆壁位置，積了一疊厚厚的灰塵。

掃去三十年塵與土，忘了扔掉的，原來有一台拍子機。

拍子機在運作著，隨著節奏，希望能送我這晚安睡。

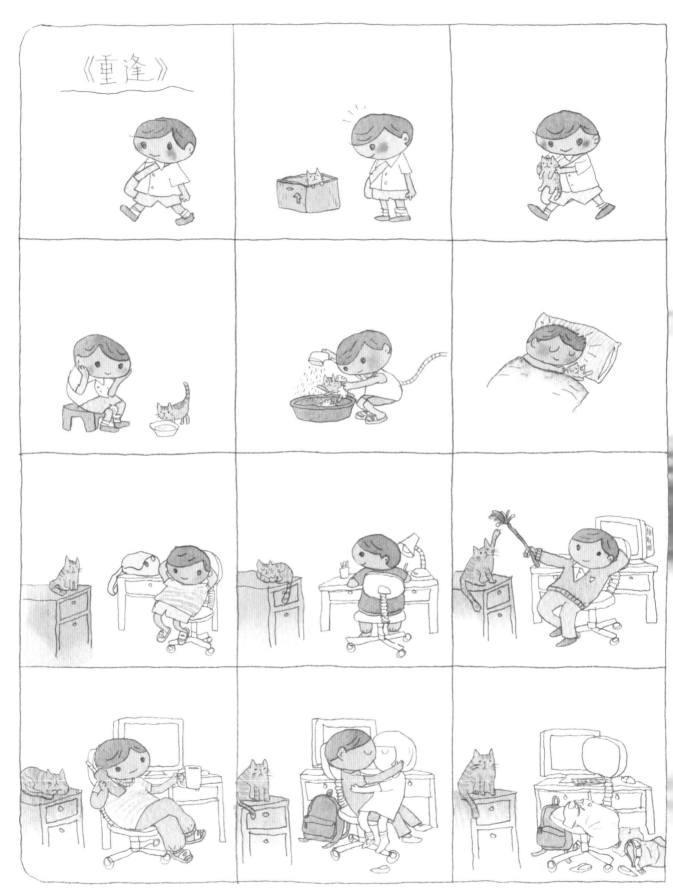

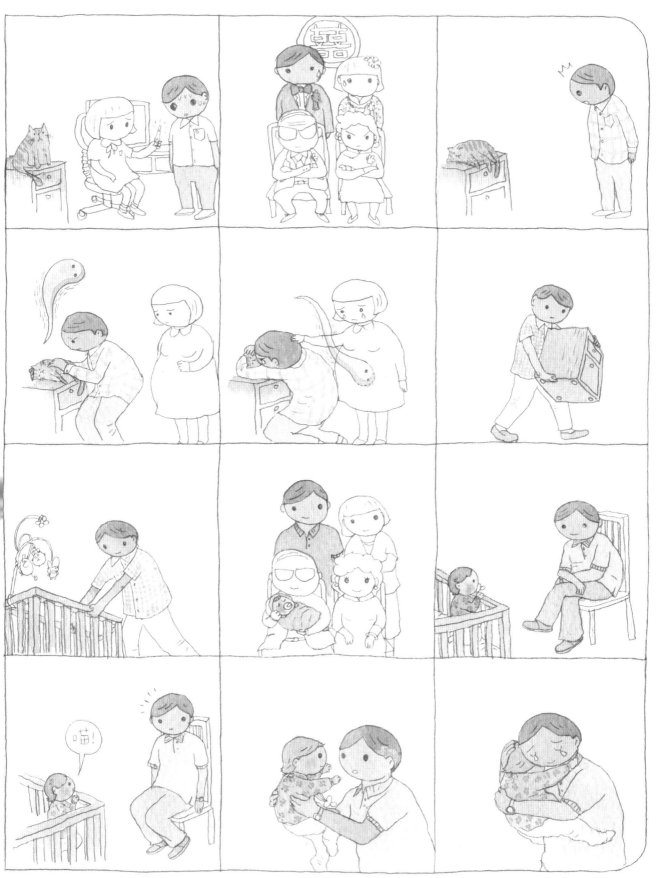

然後呢……

不 是 漫 畫

如題。我知道大部份讀者都不會細看我滿紙文字的篇章的，所以我多數會將這系列放最後。每週一稿早成規律，而每週我仍堅持跟隨當刻情緒去選材，是以發覺原來我的情緒亦有規律，大約每年八至十次，我會甘願背棄漫畫形式而選擇以數千字去直接表達那刻的所思所想。一年多來又儲了十一篇，翻看一次大概可看到我這段時間內的心理轉變。我不知一年後若再有十篇又是何種心境，只想情感真摯如昔，希望我能做到──「自在」。

《一把小青雲》

問「獎項」對我來說是什麼？如果我說「如浮雲」，是否顯得我好假？
實際上，連「浮雲」也不如。

不同電影、電視、音樂、文學、戲劇或廣告，香港的插圖漫畫業界，從沒什麼本地獎項頒發，獨立漫畫家獨立到每天悶在書房孤軍作戰，兼且大部份時間都是自己戰自己，各自修行，自我又孤僻，舉頭根本不見一片天，你說哪來「浮雲」？所以從來最自豪的地方反是：我們這一群，一直並非為獎項而工作，我們在事業上也不需獎項予幫助。讀者偶爾來郵讚賞，是前進動力，也當成是一封又一封的溫暖小獎狀了。

突然開多一瓣「填詞」，又突然音樂這一瓣在香港的年終獎最多，又突然在開年一刻抽到個大獎……我一直在幹 Freelan 屎和 suppli 吧，未受過大公司 Annual Party 分紅禮遇，嗯……受寵若驚。方知，原來攞獎……都真係好開心！

其實，大早我填詞的其中目的是為了儲齊一套「名詞」——漫畫「家」、插圖「師」……最恨成為填詞「人」，希望被當作「人」。事後又覺得，畫了十多年畫，早孌當公仔「佬」了！但第一次上台攞大獎，竟然唔關繪畫事……跟你一起那麼久，最後成婚那位不是你，究竟最愛是誰？唏！想太多，創作無懼多情，到處留點心思，取些覺悟，最後萬佛朝宗，都覺圓滿。

說回頒獎禮吧，本來不打算出席了，來回機票動輒兩千餘，點都係錢。但覺首年入行，好歹應感受一下氣氛留個念吧，加上跟 903 有點前緣，多年來卻從未去過叱咤一趟，有幸脫離「樂迷」身份參與，兼順道鑽進後台好奇一窺這個大觀園也是樂趣，哪會料到有機會上台？終於親臨過我便明白歌手上台為何都哭了，因為個騷真係好 Q 長，而時間會令期望延伸，期望越大，人越激動。

如果我是陳奕迅，就會覺得，這晚如泛民配票策略失誤，五曲之內藏著《七百年後》及《沙龍》兩首神曲，分薄了票源，讓漁人得利，冷手撻了個熱煎堆——新曆算之，屬「年頭」煎堆。幸好，漁人並非蔡素玉，而是同黨黑馬 Mr.，那便皆大歡喜。最後真神假神成班師兄弟台上 natural high，陳奕迅仲開心過自己攞，見者動容。

Sorry，以上比喻不當，「我最喜愛」系列，實全由聽眾投票選出，非策略性配票；「我最喜愛歌曲」一獎，理應對歌不對人，從外圍到內圍，絕對公平過特首選舉，真正實踐了香港一人一票民主普選。所以，《如果我是陳奕迅》，實至名歸是 Mr. 應得的獎勵，真正手執熱煎堆者，是我。

很多人跟我說：「喜歡你填的《如果我是陳奕迅》！」我都回應：「Thank you thank you！」，第一個「Thank you」屬我，另一個，是代阿 Dash 說的。此曲意念據聞是 Dash 跟 Alan 在茶餐廳想出來的，交到我手上時已有了兩句無敵副歌 hook line，我的任務只是使其順理叫之成章，執頭執尾執前執後最終竟然執到個獎而已。此曲真正的靈魂和話題性，是 Mr. 創造的；你最記得兼在 K 房裡狂吼那兩句，是阿 Dash 寫的。

功不能邀，是個人操守，但 Co-write 的真正意義在於無分你我，我跟 Dash 能以新人姿態有幸得到這個行內最難得到的獎，怎都算是 2010 年的一記漂亮開章。感謝 CY、Gary、全隊 Mr. 及投這歌一票之市民，間接成就我事業上這一把小小的青雲，讓我在踏上飛機回杭時深覺衣錦「離」鄉這種反向情懷。

曲、詞、編、監，獎座只得實物四個，Co-write 者，自己拆掂。這，是後來 Dash 打來問我「可否替獎座拍個照給他留念」那刻才知的。兩人突然客氣，獎座突然燙手，讓來讓去。十大最憎之一：食飯爭俾錢！所以最後我說：「好啦好啦，Dash 你較喜歡水彩畫還是油畫？」知道對他的意義相同大，便決定畫一個獎座送 Dash，希望再加添一重意義：)

最高興的應是我媽了，二十多年前我跟媽在電視機前「捕」MV 錄 VHS，偶有錄下來卻不喜歡，哪一曲得倒帶洗掉，都由她來決定。如今我入行，令她重新再聽流行樂，量她也不敢隨便再說這句：「依家啲歌詞不知所謂都唔知似乜！」

前輩說過：「有獎無獎，與填得好壞無關，有勿喜無勿悲，這是入行第一樣要調整的心態。」Yes Sir！牢牢緊記。但三張幾嘢才得到人生第一次，恕我入世半伸道行未足啦：)感激讀者們的祝賀，我會繼續寫好歌詞，尤在惡搞方面，你有餅底，我來換餡，樂趣無窮。同業，今年也一起繼續努力，樂壇如地球，是有病，但未死。

「燈燈燈燉燈欉，印印因印仁忍」叱咤主題音樂收場。

<div style="text-align: right">小克 6/1/2010</div>

P.S. 身為廣東歌詞愛好者，從來最想看，但無乜機會看——一份歌詞的棄稿。這是我們所寫的其中一份初稿，
跟定稿有些微不一樣，在此供 Mr. 迷一睹：

上乘歌藝金曲醉人　　獲盡獎項評價滿分　　讓萬千樂迷遙望這神　　魅力會蒸發樂韻
自問極不願當複製人　　但事實聲調難以變更　　踏入巨星命途難道靠神　　或是再需要集訓
如果我是陳奕迅　　這句話太吸引　　獨站在鎂燈下逃離樹蔭　　還是我不去面對黑暗　　白日夢破醒了滿腔餘音
自問音域不差過人　　踏實演繹還會震音　　或是命書闡明如若姓陳　　方可以傾倒眾生
能擺脫掉陳奕迅　　這句話太吸引　　獨站在鎂燈下逃離樹蔭　　真相是其實我不去面對苦困　　白日夢我不會自禁
如果我的掌紋堆積了塵　　命運沒法敲定前世今生　　怎能神外有神　　心相信假以時日
能做你的確是太急進　　但是我享受循序漸進　　真相是喝謝你歌裡令我長進　　白日夢刺激我上進
陳奕迅不會另有一個　　賣力地唱使你起身拍和　　陳奕迅一個二個三個　　扮扮阿麟不算罪過
黑夜不再來　單車　天使的禮物　歌頌　及最佳損友
Do Do Do Do Do Do Do Do Do Do Do Do
今晚你很漂亮 La La La La La La
衝口說出了又 La La La La La La　La

133

悼《念銅鑼》

說過了，小時候居於灣仔、銅鑼灣及跑馬地三區之交匯點。於跑馬地出生，於銅鑼灣萌芽，於灣仔成長。

老記憶各人不同，記得松坂屋大丸，未必記得「名店街」——不是現在的「名店坊」、「名店廊」，而是當年位於京士頓街近告士打道的百貨公司，樓層間有人造瀑布，小時經常做噩夢掉進水池，抱著那雙假鴛鴦呼喚母求救。記得糖街「榮記車仔麵」本來位於現今的皇室堡與便利店之間的那條老巷，卻不知原來景隆街「巷仔車仔麵」緣於珠城大廈旁的後巷。在網上跟老銅原居民聊得暢快，珠城酒樓、紅寶石酒樓、百德酒樓、晶記酒樓、溫莎皇宮大酒樓、華生書局、名店街大白兔、碧麗宮戲院、食街甜甜屋、翡翠小廚……有些記得有些忘掉，掀起同代人無數情懷。

早在投身填詞界之前已有願望，要把銅鑼灣入歌。《皇后大道東》及《囍帖街》把部分灣仔借用過；《去吧！旺角揸 fit 人》亦把旺角堆砌過，那銅鑼灣呢？《下一站天后》不算吧？有銅鑼灣主題曲的話，照理所有香港聽眾總能對號入座吧？

終於等到張繼聰一首快版 demo，覺得適合一試，試了，叫《高士威》：

《高士威》曲：林健華 唱：張繼聰
細細個我永無記錯 記利佐治右面入便 天祥永 在東角 Yeah 買件國貨季節快過 著 20 號大地校服 新中國 舊中國 ＊殺出渣甸坊（去 Mitsukoshi 發覺已太遲）碰到波斯富（佢愛上 Jaffe 也愛 Lockhart）時代電車廠（跳舞要有時掃貨也有時）銅鑼在哪方 聖誕節約你看套戲 偷偷的 keep 起這張飛 JP 裡 念翡翠 Yeah 買買買買買買買 再食食食食食食 小巴到 大丸去 Repeat＊ 每周總一天佈滿菲傭 美滿笑容 松坂屋落幕獨自心裡痛 半山區不可媲美這陣容 富有或赤窮 維記裡愛過也痛 六月份晚空 避風的港口開禮炮射蘇蟹 狐狸於溫莎堡壘作弄地尾擺 食街的出口抽煙哨哨 再去戰鬥再去奮鬥 遙遙無窮銅鑼長街 禮頓中心安（我向你證明碰見過國榮）投名利舞台（你有無倒轉兩句對聯）百德新街坊（阿偉 88 年引進了馬田）銅鑼在這裡 Woo Woo Woo Yeah Woo Woo Woo Yeah

大眾回憶得以記載卻未必眾人皆受落，起碼世界上有位歌曲監製不喜歡，推卻了題材著我重寫，我讓理智在叫著冷靜卻又特住年少氣盛：「要就要，唔要罷！」企硬沒答應，終於歌曲轉交別個詞人完成（後來變成《靚餐死》）。

算！不要緊，既然題材對我如此重要，你不領情，我收起備用，等下首 demo 再戰江湖。終於未幾，羽翹傳來一首慢歌邀詞，我聽了兩次便知老銅有望重生！花了一晚時間把街名、店名、地方名順序嵌入，載以失戀故事護航，自己也寫至眼淚兩行。得！感動到自己的話，要再感動同代人，不難。我常把一個人對一個人的思念，跟一個人對一個區的思念混淆，遂嘗試於曲面結尾賦予一種模稜兩可的情感，女主角觸景傷情，究竟最後她是在懷念一個人還是一個區呢？連她自己也搞不清楚。詞內提及的都是老地方，大多已拆卸，但羽翹年輕，唱出來有沒有韻味很重要。不過歌手其實是演員，於是拜託她幻想自己成為「中女羽翹」，懷念著昔日七、八十年代的銅鑼灣。雅名《念銅鑼》，念，有懷念、思念、悼念、永念之意，中文可愛處在於同一個字的前後搭配可得出相似但不盡相同的意境：

《念銅鑼》曲、唱：羽翹
三月 讓大地牌問暖我軀殼 勇闖天涯約於新中國 書包千斤重 你我不察覺 三越 混亂大堂搭向我肩膊 愛戀於松坂屋內揭幕 食街中擁抱 熱吻不加思索 曾共你 心如明珠漆黑中記載 誰料轉畫於翡翠已沒法再愛 ＊電車廠時代 昨天的風采 若我於溫莎宮內被狐狸殺害 維園道這夜晚 燈飾何會再開 避風港難斟 煙花的精彩 怡和禮炮不肯禮待 銅鑼若在這裡 敲響給我節哀 情人若在這裡 今天怎會感慨 今日 讓舊日銅像對照中央 幾多菲傭放聲的歌唱 點點燭光裡 你有否變相 生活 舊事淡忘擲向那滄海 老相識和百德新街坊 逐一的攀上 求名逐利舞台 曾為你 鍾情時刻餐廳中叫菜 誰料禮頓中心碎已沒法再愛 Repeat＊ 觸景傷心痛 是你背影沒處不在 讓心聲留在 大丸的福袋 讓我於渣甸坊被自由行推開 情懷在世貿裡 飛機衝破世代 樂聲不存在 總統都悲哀 隨緣變化不感意外 銅鑼若在這裡 敲響給我節哀 銅鑼尚在這裡 可惜不再深愛

皇天不負有心人，收貨，我還神。詞中的藍字為本人自告奮勇要求多加的一小段 verse，只覺得寫這區若欠了維園是種遺憾，正如電影《老港正傳》中竟沒提及最重要的那「事件」一樣。當然，盡綿力一博而已！不被接納乃意料中事，總有其理由，沒投訴，亦達 99% 理解，獨剩 1% 不快，只因未能盡抒愁懷。差不多兩個月後，歌唱好，音混好，傳來。長四分鐘，我初聽，眼淚就流足四分鐘。自己驚訝，原來對此區之情感抑壓絕不少於對灣仔，這也是我寫歌詞的其中一個最大原因，有些情感，還得靠音樂去抒發，可彌補我漫畫領域的不逮。難得小妮子竟能唱出當代情懷，甚至帶點林憶蓮小姐的味道。聞說拉小提琴的年輕樂師也奏至淚落，可見社區無情發展下沉澱的餘溫，原來暗藏每位港人心底，得靠音符、文字、聲音合力將之浮面。

至於後來《念銅鑼》歌名在不知情的情況下被改成現在見街的《銅情深》一事，唉！只能以一聲長嘆回應。食字，雖屬本人慣常手段，但食字亦有分高低。容祖兒的《星圖》，是為了跟歌曲內容「星途」相關而食；Black Box 的《四十筆劃》，亦因歌曲內容以人生的步伐喻作「筆劃」，藉以跟孔子的「四十不惑」作呼應而食，語帶相關而能涉及內容者，方食得稱心。請問《銅情深》裡有何種「同情心」存在？到底是誰「同情」誰？「同情」跟「懷念」，竟看不出有別？語帶相關但未能跟主旨緊扣，不如不吃！再說，《念銅鑼》未必是最好的歌名選擇，若有不滿，大可找原作者再提供想法，改到閣下滿意為止。有此江湖操守，方為「尊重」創作。

老實說我形象百厭，若有人誤會此歌名乃食慣字的吾之所為，大可逐一澄清翻案了事。怕只怕這歌名拖累了歌手發展，這個食字歌名跟羽翹以及曲詞本身格格不入，本來的哀愁浪漫蕩然無存，要知道這首歌對她來說是挺重要的。黃偉文先生於專欄列出過「填詞人最怕的事」，大師十五年間所經歷的，想不到我這個後輩於短短兩年間已差之無幾全受過，可見小人依舊當當權！我知我知，大把人勸我看開，如此小事不影響地球運轉切勿上心，在此感謝微博上一眾同道對我及此曲之支持。但恕我未能犬儒息事，喂！此事不上心，那我心用來幹嗎？「知道」、「修道」和「得道」，中間有過程；很多道，心已知，就是修不妥；詞如願，就是意難平！回首本城，當權人對共同情懷之輕蔑、對老城記憶之殲滅，得道者早達仙境，便視之而無顧。是以，此刻寧願留守人間——儘管「銅鑼尚在這裡 可惜不再深愛」，願借此曲為鑑，莫再一語成讖！

共勉，同悼。

"我的驕傲"

去年年底，有位應該跟我差不多年紀的讀者來郵：

「小克，從來沒有想過會寫 email 給你，更不知道這個 email address 還是否 update？ 也想寫下我看了《偽科學鑑證 4》之後的一點感想，是一刻衝動！滿心歡喜回家欣賞你的新書，不過看了之後我覺得有點失望！失望是因為知道你已遷居杭州，我想是因為你太太是杭州姑娘吧？ 也許是有點偶像 Fans 效應吧？ 更甚的是近十多年來的中港矛盾，加上我對於香港根的情懷。中港矛盾，就是十多年來因為中港關係密切，衍生的問題及港人對內地的積怨。又愛又恨，但我愛的比較少，港商把生意、生產線、都撤回內地。內地的人和事也真的有很多比香港好的優勢，剛從電視上聽到成龍大哥話會解散香港公司和員工，將之搬往北京⋯⋯作為香港人，只能無奈地積極面對。但我最失望的是，就如你和成龍等口口聲聲說愛香港的人，卻是離棄香港的人，想到這裡，我再看不下你的書了⋯⋯對不起！因為我工作的緣故，我有很多機會到世界各地短暫居住。有很多國家，居住的條件比香港好好多，也想過要到其他國家居住，但最後，我也覺得香港是最好的，她是我家、我的根、我的所有；就算你有缺點，有令我失望的時候，我依然愛你——香港！祝你生活愉快！ 更祝你的作品有更多人喜愛和欣賞！依然好欣賞你，但唔想再支持你的香港人上 ^_^」

哇！「唔想再支持」咁重判！嗯⋯⋯都理解的。先謝謝，只有唯一請求，可否別把我跟成龍大哥歸為一類？喂我死也不肯以雙 V 手勢拍照的。

好，來算一下吧：《偽科 4》一書中，共有六十三個短篇，當中有五十二篇，都是寫於杭州。但平心而論，如果刪去書尾作者 profile 內「現居杭州」那 GPS 式交代身處位置的一句，你會覺得這位作者「離棄」了香港嗎？

咪住先咪住先咪住先，什麼叫「離棄」先？

「今天應該很高興 今天應該很溫暖」，九十年代的香港，一大群人撤走了。當年，逃避，是一種辦法來的。也正是這群人有意無意間接導致本已無根的香港更加無根，他們把半生刻苦得來的錢財幻化成一時間的權力，變成通行證，在地球另一邊，不再共同進退。以當年的局勢，這其實也無可厚非，但不自覺地、也毋須負責地留下千絲萬縷的後遺，更甚者，隔岸觀火直至塵埃落定，睇定時勢回流，歆個菠蘿油探探朋友然後伺機在這地方再賺一筆那種心態，在我看來這才叫「離棄」。喂！我到了杭州並非澳洲，我其實身處一個相當危險的地方，就是可能有人每天偷查你電郵和短訊的地方（諗起都驚）！離棄家鄉的人只會懷念「港式歡娛」，那我呢？我卻不停努力在紙上給家鄉供應「港式歡娛」喎！係咪先？

「身」棄了香港，「心」仍緊緊扣著。來杭一年多，我反而自覺比以前更「香港」咻呀撞鬼！

想來也富戲劇性，那些真正離棄香港之後回流的人，東山再起時方發覺土壤原來變了質，才隔了兩個十年，一群新生代，今天竟認真的愛上自己地方了。幸好，在那些人出走那十多年間，香港竟孕育了這麼一群年輕世代——不是指我輩，我指「八十後」。

不管是否媒體加把嘴借勢吹噓（個人覺得不是），「八十後」，無論是香港作苦行那一群，抑或內地開發「草泥馬」那一群，皆是華人世界及人類文明進程光輝的一頁新開章。儘管我自己也為八十後的自信低落及 common sense 欠奉而動過火，但毋須理會，緊記，毋須理會我們。四、五十後他們大早也是如此瞧不起我們的，「一代不如一代」從來是一條科學方程，科學方程最後一定得出一個答案——那是個科學答案，不分「好」與「壞」，別被那些「優」、「劣」等道德詞彙染污自我理念和價值。數年前國家隊因為要面對強敵巴西隊而創了「快樂足球」作口號；今天「八十後」快樂地抗爭，是要對著國家隊了，要堅持，直做到底。你們從多媒體得來的聰慧是你們的最強武器，你們是有「方法」的，而這種方法，是從「真誠和良心」建構出來的；我們三字頭，老實說，有時是先有「方法」才後補「真誠和良心」，是種「小聰明」來著。所以你們應當比我們更強更壯，因為你們的「思維次序」原來比我們正確，也比我們更率性。人皆同情你們的處境，但其實，看著天星皇后喜帖高鐵，近年幾件大事，我們三字頭這一輩也帶著另一層面的哀傷，我們甚至開始對那種「無力感」麻木了，這在有理想、希望改變世界的創作人來說，是項很大的打擊。我們一直以心靈來戰鬥、紙筆作干戈；你們乾脆身體力行，不為「起義」只求「公義」。他都說香港被「邊緣化」了，那就更有型，讓你們在「邊緣」處行走，on the margin，繼續前進，on the edge —— cutting edge！他們倒行逆施，你們兵來將擋，破浪乘風。所以，在我們而言，你們，真是一個很大的驚喜，因為你們「清楚自己在做什麼」，或「為什麼要這樣做」，這幾乎是自我成長中最重要一環。當然，還有那份不折不扣對這地方的愛——這方面，你們甚至不再需要自我提醒了，這證明一整代人的自信正慢慢在復甦，也便叫人放心了。果然，你們這一輩，都是「crystal child」，雙眼既雪亮，也剔透，撥開胡椒盡耀目，烽煙之後，就是青天——莫聽穿林打葉聲，何妨吟嘯且徐行。竹仗芒鞋輕勝馬，誰怕？一簑煙雨任平生。尋根？無用再尋，你們就是根！

　　在某網頁看到這兩句：「……所以始終是意識形態多於世代之分。『八十後』像一個取向的形容詞多於實指年紀。」那你們就不介意 count me in 了吧？（立即感覺年輕了十載！）

　　分清是非黑白，或如何平衡黑白，需很多鍛煉，因為生於灰色世代。今天下午剛到杭城「彩蝶軒」懷個「一盅兩件」之鄉；隨即往市場買菜刀，店裡德國製日本製不挑，偏愛老國貨「張小泉」兩柄。以何種方式去愛港又以何種方式去愛國？是個人選擇，絕無苦衷。失去一位讀者愛戴事小，歪曲我經營多年的真理事大。「離棄」一帽無端被扣，好個穿林打葉聲颯颯（我知我知，其實讀者只是關心也擔心而已，由衷多謝）。

　　去年年頭吧，梁文道跟陳丹青於北京作了一次對談，看媒體報道，其中一段，挺有意思的：

　　「犖俐移民新加坡之後引來國人的一番議論，陳丹青也有常年旅居海外的經驗，他昨日說，這表明國人至今還不自信，還非常在乎別人甚至同類的看法。梁文道則舉了德國作家托馬斯．曼的例子：『二戰的時候，托馬斯．曼到別的國家，有人問他，你離開祖國以後還要愛這個國家嗎？你離開祖國的土壤還能夠像以前那樣創作嗎？托馬斯．曼說我在哪裡，德國就在哪裡。我們先「走開」一下，不要直接去回答犖俐愛不愛國的問題，而是要想想我們為什麼總談愛國的問題。』」

　　我是一圈橡筋，只是有一端被扯往浙江，希望你從拙作中看清楚那一邊才是「軸心」。

　　Oh yeah！相信你也猜到我會這樣懶氣壯山河地收尾了——

　　「我在哪裡，香港就在哪裡。」*

　　——我的驕傲，我們的驕傲 ^_^

*其實早有暗示啦，《心上人》封底，是西湖北面的保俶塔來的。今天再畫一次又何妨！

《航空軼事》
Anecdotes in the air

1.

　　杭城回港。飛機距離著陸只差半米突然攀升，遇「風切變」，機師不冒險降落，遂於上空盤旋。第二次嘗試著陸亦告失敗，繼續盤旋，直至燃油快耗盡，迫著急降澳門機場。這消息先由機師以英文宣告，機上老外沒幾，港人英文半桶水兼無字幕，只聽到「Macau」一字心知不妙，於是引起輕微起哄；直至空姐以廣東話翻譯，港人確定「Macau」一字無聽錯，立時名正言順起哄，粗言穢語唉聲嘆氣夾雜；再來是空姐以半爛的國語作第三度翻譯（無意針對港女，但有次空姐用港式國語廣播地面溫度時，把「攝氏四度」唸成「四四四度」，引得全機大笑，我不應該笑不過我都好似有笑），哇！國人起哄起疑起身兼起義，轉機客急不及待向空姐詢問追討賠償方法，此時飛機已差不多到達濠江，空姐如幼稚園教師般苦口婆心勸服所有人安坐並扣好安全帶。終於飛機在澳門加油加了兩小時，才安排起飛回港。回程間空姐在廣播中說：「是次對乘客造成不便，謹代表本公司致以萬二分歉意」，這話共說了三遍，i.e. 萬二分 x 3 = 36,000 分歉意，苦中作樂打趣想：能否兌換飛行里數？（但只得港人受惠，因空姐在國語版中只說成「非常抱歉」而英語版亦沒有「Twelve thousand sorries」之說）事後向已成好友的《降龍記》地勤小姐查問，她說：「此等事平均每年只發生兩次。」「為何我老是遇上航空界十大最憎呢？」「你黑仔囉！」── 哼！終於說出 overbooking 那次不便對我說的心底話啦咩！不過事後想來也不算什麼壞事，換個角度看，若當刻冒險著陸的話，可能已機毀人亡了。另一朋友說：「俾著大陸航空公司，真係落 X 咗先算！理 X 你風切變！」把酒談歡不忌言，無意抹黑內地航空業，但都感激港龍過份盡責的機師。

2.

　　香港回杭，是日班機客滿，我坐經濟艙第一行的窗邊，同排走道旁坐了位香港中年男士，大件頭，蓄鬚，掛金絲眼鏡，咖啡色絨西服，燈芯絨 Ralph Lauren 長褲，按表面推理應是個坐不起 business class 的夾心 businessman。我前排就是商務艙最後一行，其中當然有屬有板間開兩階層，板上掛有雜誌架。一本雜誌掉在走道上，剛巧卡在經濟商務艙之間，也正是那位金絲眼鏡西裝男的腳邊。這是經濟搭客必經之路，逢人踏過該雜誌，不論港人國人西人，皆視若無睹。金絲眼鏡西裝男一直盯著腳邊那雜誌，雙手交疊並不時向後張望，直至雜誌被踩躪得幾近「爛蓉蓉」，忍無可忍，他按鐘求援。空姐好不辛苦從機後逆流而至，只見西裝男二話不說，指著稀巴爛的雜誌示意空姐處理，空姐帶笑彎腰把書撿走。西裝男口中沒說但心中似在埋怨：「呢啲嘢梗係你哋做㗎啦！醒目啲啦！叫先㗎！」未幾，一名內地乘客大吵大嚷，怒帶杭州腔大罵空姐，說行李沒位置安放。空姐一邊解釋他一邊咄咄逼人，在狹窄艙道推著進攻，遠看像劍擊。此時身旁西裝男唸唸有詞：「Call 實 Q 啦！」然後向走道另一邊同排的老外以港式英文解釋事件，之後漫不經意望著我，像在徵求眼神認同。他應該單方面地覺得是正跟我面面相覷吧？我無言，搖頭回應──「你此等看不起任何人的姿態和嘴臉，比那些無理取鬧的大陸人討厭得多！」心中暗道。

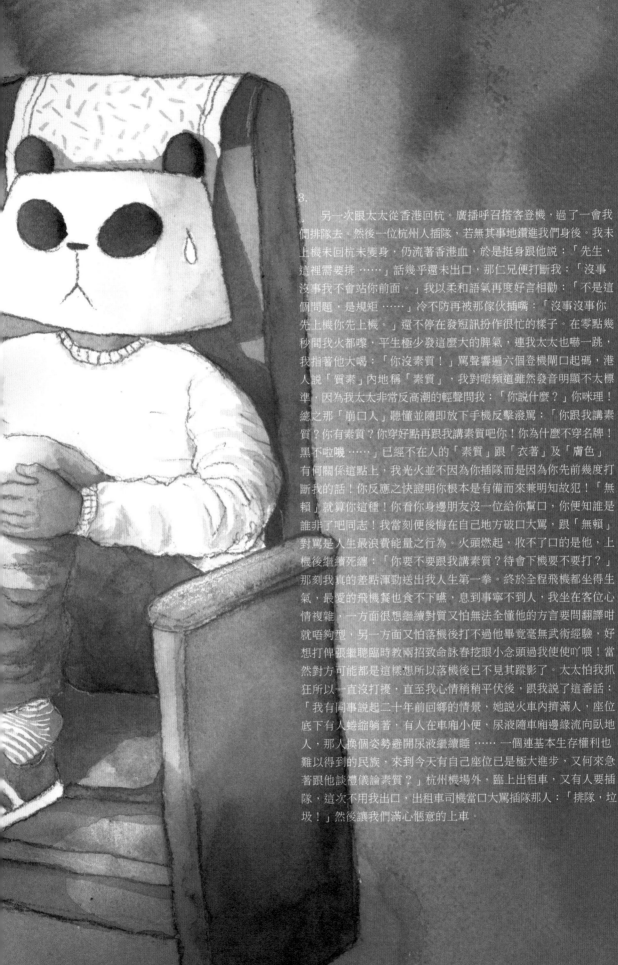

3.

另一次跟太太從香港回杭。廣播呼召搭客登機，過了一會我們排隊去。然後一位杭州人插隊，若無其事地鑽進我們身後。我未上機未回杭未變身，仍流著香港血，於是挺身跟他說：「先生，這裡需要排⋯⋯」話幾乎還未出口，那仁兄便打斷我：「沒事沒事我不會站你前面。」我以柔和語氣再度好言相勸：「不是這個問題，是規矩⋯⋯」冷不防再被那傢伙插嘴：「沒事沒事你先上機你先上機。」還不停在發短訊扮作很忙的樣子。在零點幾秒間我火都㷫，平生極少發這麼大的脾氣，連我太太也嚇一跳，我指著他大喝：「你沒素質！」罵聲響遍六個登機閘口起碼，港人說「質素」內地稱「素質」，我對啱頻道雖然發音明顯不太標準，因為我太太非常反高潮的輕聲問我：「你說什麼？」你咪理！總之那「崩口人」聽懂並隨即放下手機反擊潑罵：「你跟我講素質？你有素質？你穿好點再跟我講素質吧你！你為什麼不穿名牌！黑不啦嘰⋯⋯」已經不在人的「素質」跟「衣著」及「膚色」有何關係這點上，我光火並不因為你插隊而是因為你先前幾度打斷我的話！你反應之快證明你根本是有備而來兼明知故犯！「無賴」就算你這種！你看你身邊朋友沒一位給你幫口，你便知誰是誰非了吧同志！我當刻便後悔在自己地方破口大罵，跟「無賴」對罵是人生最浪費能量之行為。火頭燃起，收不了口的是他，上機後繼續死纏：「你要不要跟我講素質？待會下機要不要打？」那刻我真的差點渾勁送出我人生第一拳。終於全程飛機都坐得生氣，最愛的飛機餐也食不下嚥，息事寧不到人，我坐在客位心情複雜，一方面很想繼續對質又怕無法全懂他的方言要問翻譯咁就唔夠型，另一方面又怕落機後打不過他畢竟毫無武術經驗，好想打俾張繼聰臨時教兩招致命詠春挖眼小念頭過我使使吖喂！當然對方可能都是這樣想所以落機後已不見其蹤影了。太太怕我抓狂所以一直沒打擾，直至我心情稍平伏後，跟我說了這番話：「我有同事說起二十年前回鄉的情景，她說火車內擠滿人，座位底下有人蜷縮躺著，有人在車廂小便，尿液隨車廂邊緣流向臥地人，那人換個姿勢避開尿液繼續睡⋯⋯一個連基本生存權利也難以得到的民族，來到今天有自己座位已是極大進步，又何來急著跟他談禮儀論素質？」杭州機場外，臨上出租車，又有人要插隊，這次不用我出口，出租車司機當口大罵插隊那人：「排隊，垃圾！」然後讓我們滿心惬意的上車。

139

《在谷歌道與百度路交界》

到了北京一趟，美其名瞓身支持中國獨立漫畫《SC4》的發佈，其實另有因由。回杭後發了這樣一個微博：「到北京其實主要是為了劉小東在 798 的展覽，日記+油畫+候孝賢紀錄片，一定要睇，我逐篇日記看過，非常感動。」並附上照片一幀（如圖）。圖文並茂，資料夠詳盡了吧？冷不防還是換來這樣一個回覆——有位網友，相信是住北京的廣東人，男生，叫 ▓▓▓▓（免傷你自尊，怕你自殺，所以打格），問道：「小克同学，798 咁大~~~有没有詳细点的地址呢，因为我时间有限，又想看，怕进去找不到…而且是免费参观么？唔该唔该唔该晒。」既然同操粵語，就用粵語回你：喂點先呢單嘢？使唔使包埋車 book 埋輪椅載你去睇埋呢？圖左下角雞毋咁大個「UCCA」Logo 大佬！平常的我可能已這樣轉發大罵，或串嘴回覆：「展覽，在谷歌道與百度路交界，約你一齊睇，不見不散」。好，今天暫且修修道，試以關懷之心替你解決一下問題，畢竟眾生一道，你的問題其實即是我的問題，抱有這理念，真能放低不少自我，潑熄不少怒火。

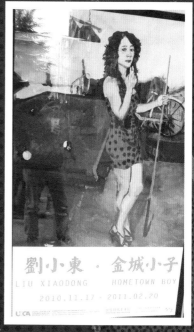

不厭其煩又說一遍，你到谷歌百度搜一下「劉小東 798」，僅六字，換來足二十多萬結果，展期、地點、票價，你找不到的話，老友我跟你姓；而你卻打字問我，足用上五十個字！所以，是你懶嗎？不是懶。那為何你偏不懂這方法？是蠢？也不蠢，見識過時下年輕人，不會蠢到哪裡；是沒常識？怎能？出生於網絡的一代怎能欠這網絡常識？微博 FB 那麼複雜的版面都難你不到，怎會不懂找谷歌兒而要來找克哥兒？所以奇怪！百思未能解！有人說其實只是為了跟我說兩句，博我回覆，勸我對此別太認真，說什麼「認真就輸了」。喂，我就是出名認真！你向個認真的人搭訕，更用上這方法博我罵？如果這是真的話，那當我輸好了，輸得心悅誠服，但你也別太高興，因為如果真正如此，那你就真的是蠢，不折不扣！

值得大造文章嗎？值。因為三年前寫過篇《人生保護貼》和《保護》，內容跟這篇大同小異，但時間過了三載社會竟沒進步，情況更見惡劣，現在微博常見「求地址」等簡潔回覆字眼，連基本禮貌都欠奉，已然變成網絡現像。既病情惡化，就要救，救得就救，救得一個得一個。那到底病情惡化的原因是啥？又來歸咎於那套教育制度？現代父母過份寵愛？電腦世界影響日常相處？三幅被 BlahBlahBlah …… 算了，暫時改變不了的外在環境因素不想再談，要談的是我們自身之於為「人」的基本做人操守。

生活，就是每分每刻遇上難題，需要解決。解決問題，英文叫「problem solving」，如何 solve？說到尾，得靠自己。自己真正解決不了，才去「求助」，這在我看來是非常本能的一個順序。這不在於究竟問題最後有沒解決，而在於自我尋找方法期間所學懂的一切，以及過後那份滿足感和進步。世途險惡，或許未能帶給你愜意，那麼，滿足得自尋。煩惱也許也是自尋，那解決方法更應自尋。這次我或可給你解答，但下次你失戀我還是幫不上忙那你怎麼辦？連修身也修不成，如何齊家？

我們上一代，所謂的嬰兒潮，他們的成功本錢是「勤力」，只要你肯學肯捱，不成功也成仁；經濟起飛了，科技進步了，社會變質了，來到我們這一代，本錢是「小聰明」，越醒目越投機，想出新招數，刀仔鋸大樹，大多有斬獲；輪到你們這代，以現況悲觀猜想，你們的本錢其實只是「常識」，只需比同輩多點 common sense，你將來是社會精英了，再把小聰明和勤奮追加回來？你是一國之君了！

我已經給你足夠線索，你連線索也懶去找，那我答你等於害你。很多同輩朋友於微博遇上這種問題會選擇不回應，但這又等同放棄，然後大家都變得犬儒起來。或許我該把這篇文章放在微博，以後再遇欠常識那一群病患者，乾脆以這網頁連結作答，省時又省力，望不會傷你心，畢竟你時間有限時，我的時間也有限。

唉！我不想寫這種東西的，原本我想好好寫一寫劉小東的。別怪我，我不想串嘴不想嘮叨，背後是真心關懷，希望你們學懂，因為若你們不好，將來我們也不會好的。來吧，求助前，先試逛逛谷歌道，晃晃百度路，有緣於交界處碰見，才跟你打個交道吧，唔使唔該。努力！

即使你沒有親身經歷，亦定有同輩朋友跟你抱怨過以下內容：

「啲 fresh grad 完全唔掂！」「做嘢無交帶、無責任感、遲到！經常性射波（即逃工）！」「做錯事唔出聲，以問題蓋過問題，大話蓋過大話！」「八十後原來算好了，九十後更不堪！」「自私！做嘢只諗自己，唔為公司大局著想！」起初我亦跟著搖頭嘆氣，直至我看了以下這兩部書，好了，終能以另一全新角度，去為八、九十後平反。

《靛藍成人的地球手冊》by Kabir Jaffe & Ritama Davidson，及《地球守護者》by Dolores Cannon，譯本同為宇宙花園出版。

如何說起呢？嗯……首先，占星學主要是研究天體運行對星球文明的影響。星體的運行是循環式的，稱為「大年」，十二宮緩緩繞著黃道帶前進，每隔二千一百六十年換一個星座，而該星座的能量，就會在該二千一百六十年影響著星球的「氛圍」和「氣質」。大約二千年前，春分之日與白羊座及雙魚座的交匯點形成一直線，開展了「雙魚時代」。那時候，雙魚座的能量開始滲入地球及影響過去這二千年的文明本質，雙魚座的主宰，把能量從白羊時代（約公元前二一六零年至公元零年）的好戰模式（跟支配、權力和征服有關）轉變為雙魚時代的愛和寬恕模式（跟犧牲、受難、贖罪和超越有關），基督教的誕生正正是雙魚時代的象徵——「我們生來就是罪人」。

《靛藍成人的地球手冊》裡說：「想了解這種心態的影響有多深遠，我們不妨回顧一下『我錯了，我應當受罪』這種思維所產生的效應。雙魚人類的內在心理結構已經變成以它為基礎。它導致了罪疚、羞恥、自我否定和壓抑。它使人們感到渺小而軟弱。他們顯得無能為力，並將力量交給了透過罪疚和恐懼來支配及操控他們的當權者。缺乏自信的人們因此過著卑微的生活，為了保障安全而迴避風險，因為他們懷疑自己的應變能力。這種自我感覺不佳的狀態使他們過份依賴他人的注意和認同。由於不認同自己，他們試圖以人工的方式打造一個受人看重的自己。整個產業——服飾、化妝品、整型手術、電視等等——全都根植於這些因為深度自我懷疑而生起的心理補償機制。」

二千多年過去了，我們現正身處雙魚時代和水瓶時代的交界，雙魚時代的氛圍和氣質會漸撤走，水瓶時代的會逐漸滲入並掌管。當然，變化不是一下子的，宇宙有一套和諧機制，於適當時機會派遣一些擁有新思維的靈魂轉世地球，來協助這場重大轉變。第一批降臨地球的水瓶座靈魂，正是生於二十世紀三十年代的一小撮孩童，長大後成為六十年代一群反戰嬉皮士。他們隨著自身成長，透過開明思想、寬闊胸襟、人道主義精神和環保意識去展現水瓶座的特性——自由、進步、個體性、知性的理解，及群體意識。又因為有靈媒在觀察這些孩童時，發現他們的氣場為靛藍色（Indigo），這群靈魂被稱為「靛藍靈魂」。

隨著廿一世紀降臨，我們預備邁向水瓶時代，「靛藍靈魂」便逐漸增加。靛藍靈魂的基本特質包括：自由、洞察力、真誠、對成長的需求、敏感、包容、整體性的認知，並以「心」為中心。他們的目的是協助人類過渡這關口，從而把星球文明提升。

《地球守護者》的作者是位「前生催眠師」，書內的個案，就是一位來自外星文明的年輕人。他來自更高的次元，前生或再前生都居於遙遠的行星，是自願轉世成為地球人的一個「靛藍靈魂」。在他的前生世界，比地球高數個次元，沒有「金錢體制」，溝通也不用言語而是用心靈感應，因此他們的族群根本不可能藏有任何「負能量」，因為會嘜「感應」出來。所以，這批靈魂初來地球，會感到萬般不適應，甚至連簡單如一場「吵架」也會叫他們痛苦不堪，因為在他們前生的潛意識裡，根本沒有這些負面經驗。有說近年青少年自殺率/自殺傾向大大上升，不單止因為社會變遷而導致，有些是因為他們真的受不了地球的負面能量，潛意識「喚召」他們回去。

由此角度推斷，我們口中的八十、九十後新人類，其實是帶著全新思維來地球協助過渡的靈魂。他們壓根兒不認同這種由雙魚時代建立的生存之道。「做嘢無交帶、沒責任感、遲到！經常性射波！」是因為他們根本不明白為何要返工？為何每天要幹著一些自己內心不表認同而又令自己不舒服的工作？為何要當奴隸？「做錯事不告之，以問題蓋過問題，大話蓋過大話！」是因為他們根本不懂面對，在他們的前生世界也許從沒有「犯錯」和「受罰」的經驗，不知所措，只因為他們「害怕」！「自私！做嘢只諗自己，唔為公司大局著想！」是因為他們的內心傾向個體主導，再去迎合群體，跟上一代不同，個性重於共性，而這種個性的力量，使他們暫時無法在這個建立於雙魚時代的社會會有所發揮。什麼是大局？何謂公司？為何要把自身能量投放於對地球沒幫助的勢力中？開荒牛註定吃苦，於是他們內心恐懼而矛盾，社會主流意識視他們計較錢甚或貪婪，但潛意識裡其實他們都反對這個拜金為主、財富為權的資本世界，他們與生俱來便打從心底不認同這種遊戲規則，他們其實比我們看得清，只是暫未有機會、也不知如何去反對與改變。

對了，水瓶時代了，我們是時候反思，為何要返工？為誰而賣命？什麼是快樂？何謂生存？何謂生活？物質重要還是心靈重要？為何會有天災？我們都習慣了由前人發明的搵食模式，認為勤力工作是應該、人不為己天誅地滅是應該、以畢生精力去供養一個小單位是應該、有錶有車有樓有投資是應該、被大財團瞞騙/欺壓/操控也是應該、終於捱到五癆七傷都市症情緒病一籮籮，當然也是應該。就算不當成是天經地義，我們也有一句「無辦法！」作自我安慰。

正如你到歐洲銀行排隊，速度一定慢得發火，有沒有想過是自己的問題？只是我們香港特別快而已。回看八、九十後，其實都是那句俗語「一蟹不如一蟹」，有否想過這句話有「文明提升」的潛台詞在內？你看近年粵語流行曲如何轉型？《邊一個發明了返工？》，你看張繼聰、農夫、周國賢等等新一輩歌手在提倡什麼理念？傳達何種訊息？

朋友說：「你這樣為他們辯護，是因為你沒有需要親身面對八、九十後，你未當過人上司，你不會知有多掹！」也是，而且舊價值的承傳和新世態的接受，兩者當中如何平衡，將會是更複雜的難題。舉例，朋友說：先不說為誰打工好了，做事要「負責任」，一向是我這代的重要教誨，我不想這價值會在下一輩或再下一輩消失。

的確，要革新，並引導出新一代的潛能，絕非易事，我也想知道正確方法。只想說：其實他們也辛苦，不，我們都辛苦，對鏡自照，相信我也是靛藍群中一員，只是，有更鮮更藍的新一代在後，來勢洶洶，好吧！就拭目以待，看你們如何帶領這星球進入水瓶時代。既然要變革，就來一場超激昂勁壯觀的可以嗎？努力呀喂！

indigo

indigo

《寧靜的夏，八月的羊》

所謂的「體驗之旅」，這次算第二次去。第一次，是十一年前的「煙花三月」事件。最後「體驗」到的，早清楚，不止是內地有多悽慘或港人有多幸福，還有血淋淋一整套中國近代史。這次不例外，沿海地區的經濟發展，與西北偏遠農村來個大對照，像個失平衡的天秤，搖搖欲墜。

這幾天，跟隨慈善組織「點滴是生命」到了寧夏固原山區作探訪，踏上黃土大地，見識了大西北的質樸，認識了香港人的慈悲。團友們全是天使，有些更是來過再來，然後再要來。當酒店大廚的，放假為何不出國享樂？還得揹起大背包，步行個半小時，為山區小學全體學生及村民煮餐大鑊飯？有人幫忙燒柴煮菜，有人分發文具玩具，有人控制排隊打飯 …… 我還以為自己早懂得愛，我慚愧，於是懲罰自己，身處這真正的「人民公社」，誓要曬到發黑為止，變成他們一份子。然後我還以為自己本來皮膚已經好黑 ……

看著濕疹在燒焦的皮膚肆虐，同時間收到消息，那泥石流，就發生在跟我們一省之隔的土地上，那失蹤的千多人，硬食了幾多無辜的「貪、嗔、痴、慢」？泥流、濕毒與枯井，空氣間水份究竟由誰分配？又落得兩行眼淚，一任階前，點滴到天明，這就是生命。

捐錢，究竟還要捐多少年？《We are the world》是一九八四抑或八五年的歌？連 MJ 都先走了，試問現在非洲大肚兒童蒼蠅照是否年年還會見到？所以捐錢只是「治標」，哪還要不要繼續捐？要！不捐的話，天秤即墜。我們做的，是盡力減慢它的墜落速度，卻別要妄想把它帶回盤古初開時的水平！那如何「治本」？其實比捐錢簡單，看似困難又不一定 —— 盡量減少你及你身邊人的「貪、嗔、痴、慢」，因為這些才是苦難的由來，天災，本就全是人禍，這個你要相信。

佛說一切法從心想而生，你心想貪、嗔、痴、慢，一切法就變成水、火、風災、地震。只要你清楚「傲慢」招惹「地震」，便明白為何「京奧」及「世博」前皆發生地震，得到主辦權後揮金如土大肆鋪張慶祝，傲慢之過。那為何得要無辜一眾受難受苦？蒼生本為一體，嘴巴惹禍，腸胃當災。地大物博，道理如一，世間本無國界區分，成災之前，就該要賑。

跟隨農民及團友們去老遠混濁水源擔水之際，我最享受的片刻，其實是偷雞去「牽驢」、「觀兔」與「撚羊」。羊，原來不是養來吃的，更不是為了擠羊奶、剃羊毛。羊，是用來「學字」的。跟羊真正切磋過、短兵相接、進進退退後，你就明白為何「善」字裡面要有「羊」的存在。「善」字本身就是不折不扣一副羊臉。常說羊毛出自羊身上？我謂善意源來善心間，別計較，別想回報。君想到「肉」，才釀成「膳」。下次有人又要吃羊又要嫌羊羶，來者不善也。今趟從六畜身上學來的。Sidecut 歌詞年尾收來 HK$17.8 又怎樣？頑童一笑村姑一哭，全買不來。歧路別亡羊，亡羊便補牢。山區太偏，斷了聯絡三天，電話電腦變回廢鐵；人，一點一滴，又變回一個人。

感謝丁子高先生的轉介，估不到幾年前跟你相識原來是為了帶我往這新境界。我將會跟大愛無私的「點滴是生命」來一次徹底的「收益絕不扣除行政費用」全曬冷慈善合作，班底陣容正在招攬中，竟也信手拈來沒惹塵埃。中國的農民，還需約一百萬個水窖，記緊治標，也要治本，iPad 其實可以買少兩部。

「沒有花香，沒有樹高，我是一棵無人知道的小草。從不寂寞，從不煩惱，你看我的伙伴遍及天涯海角。」寧夏 —— 豈止「寧靜之夏」？更是「寧有這個夏」。謝謝團友，讓我知道：點點滴滴，就是生命。最後，順手，牽隻羊送你：http://www.llcs.org.hk/

《National 偽善 Graphic》之《鵲巢鳩佔》

愛鳥嗎？來生當鳥好子好？要做哪種鳥？有人喜歡「啄木鳥」→

有人喜歡「烈鳥」。↗ 更多人愛……「情未鳥」。

但就是不明白，為何有人會喜歡牠——「杜鵑鳥」。

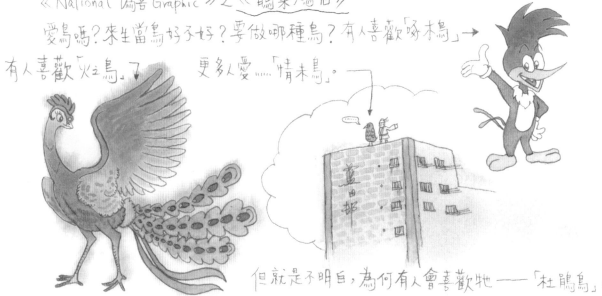

杜鵑鳥，又名布穀鳥，春臨大地時，此鳥啼聲如「布穀布穀」，因而得名。人類自作多情，認為叫聲含「催人別誤農時」，及早春播之意，博得宋代蔡襄、陸游、朱希真等為其援詩頌詞，最氣吞山河者，為南宋文天祥《金陵驛》內兩句：「從今別卻江南路，化作啼鵑帶血歸。」

沒錯，此鳥喙邊帶血，但非因哭啼裂嘴。實際上，此鳥一破殼出生，便是殺人兇手！首先，我們得知道杜鵑鳥是如何繁殖……咪住，可唔可以俾我轉番廣東channel？用番「十大最憎」個tone，等我暢所欲言啲。

佢老闆吖！我哋日睇 Nat Geo 先知，呢隻賤鳥响春夏之交（即係家陣咁上緊啦）搞完嘢就想厨蛋，好正常吖，但佢呢，條友懶，唔想築巢嗎，咁點呢？吓俾佢度到條橋，恃住自己大件，不如去恰啲細啦——失驚無神突然俯衝低飛，嚇到啲細雀標尿，以為有麻鷹，喂有麻鷹仲唔嗱嗱林撤咩，咁總有一兩隻執嘢執唔切連蛋都唔理（都攞唔郁）就行開幾分鐘諗住無事啦？哈，就像呢幾分鐘，獨留幾粒卵喺家，呢次瀨嘢！賤鳥杜鵑會趁呢幾分鐘聲都唔聲將自己隻蛋擺落人哋個巢度，然後拍拍籮柚走人唔該晒！魚目混珠，巢嘅主人去完 starbucks 定神之後返嚟，亦不疑有詐嗎！（咁你又唔怪得佢嗎，我雪櫃突然多隻少隻蛋，又真係好難察覺㗎嗎，吓哇？）

146

然後呢，隻賤為杜鵑唔理啦梗係，都交低咗俾個蟲婆略，托兒服務仲係免費嘅喺，幾荀呀你話！咁咪飛番去田野繼續叫呀、唱呀、懶係關心吓嘅農務呀俾啲詩人傳頌吓，享受吓虛榮咁囉。隻蛋呢？隻蛋有奶媽代孵，而且，因為品種唔同，呢隻杜鵑蛋，會比個蟲婆奶媽自己啲蛋快啲孵化！

破殼之後，先係戲肉。據聞蟻丘入面嘅蟻后駕崩之前，會先屙出四粒蟻卵，作為下任蟻后嘅候選提名，邊粒卵最壯健、條件最好就會最先破卵而出，成為新后。呢隻新后，出世後第一件事，唔係加冕，而係殺死其餘三粒卵，再食埋！減低競爭風險同時補充體能。杜鵑鳥同媽蟻一Q樣，隻杜鵑baby出世之後第一條蟲都未落肚，就搞搞青郁身郁勢，用盡辦法先將其餘幾隻蟲蛋全，部，掉，晒，落，街！套紀錄片拍到成個過程，個蟲婆奶媽親眼望著啲骨肉一隻一隻被人殺死亦愛莫能助。

不經不覺，杜鵑baby一天比一天長大，我的語氣亦漸漸回歸書面語，因為最人芝憤的內容已過，緊接是最悲涼催淚一幕——喪子之母，眼見這孩兒黃口無飽期，猶恐巢中飢，須臾十來往，果真母瘦雛漸肥，身形竟比自己大數倍，方覺不對勁，奈何母性懷於心，唯有繼續教言語、刷毛衣，直至有天羽翼成，或離愁或不甘，統統引上庭樹枝，隨風四散飛過後，情何以堪？豈能勸慰爾莫悲。悲涼之處，正是以上一切行為，皆屬自然界之本能反應，覺杜鵑賤，只是以道德標準判之。大魚吃小魚，賤嗎？黃魚吃大魚，賤嗎？人類吃魚翅，賤嗎？賤——全都賤！殺生之罪，搓來刀兵之劫，果報難逃，百喙莫辯。

蒼生之道，究竟性本是惡？還是善？

（電影《情獄Hell》之開場，亦有以上鵲巢鳩佔事件）

鳩，即鳲鳩，即今「杜鵑」。

h=t=t=p=:=/=/= w=w=w=.= bit=bit=.=com=.=hK

我＝你＝他＝她＝牠。今年夏天我畫這個的時候也不過是知其論點而未能全然明白，後來《有時》一曲尾句「最終會不分我或你」是神來之筆，我也明白了多一點，但興奮在於收到佢靚尾及時交到歌詞多於其他。要知道永遠抱著科普心態只以理性思維判斷就永難知清楚世事真相，右腦那靈性的按鈕仍未被「啪」一聲推開。

直至上月初於新加坡，老婆瞓咗我落七仔趕及深宵三點禁售酒精時限前買到兩罐 Tiger Beer，獨個兒坐在巨型組屋 Pinnacle@Duxton 旁的巴士站，耳機傳來周國賢暗瓦底給我的《有時》秘密 White Version，反覆聽著自己撰下的結尾句，就這樣突然「叮」一聲，開闊了一片新宇宙，OMG！我右腦終於肯接納，並「意會」出當中意思！有曰「只能意會無法言傳」，人類言語實在有限，有限得當刻難以致電任何人去分享，更莫論立時撳醒老婆以我有限的極其普通話去傳譯了，畢竟「無我」這題材一開，聾貓粉絲們便二話不說扮聾退避三舍去。但「我」是是要開。

何謂「無我」？《金剛經》劈頭就說：「若菩薩有我相、人相、眾生相、壽者相，即非菩薩。」真正的頓悟，非得破「我執」不可，繼而是「分別」。分別，正是你、我、眾生之別，這分別何來？人為的。

撇開佛學，說簡單點。有些囚犯，被單獨軟禁，日子久了，生出另一個我，人格分裂了，有兩個我、三個「我」，自己跟自己對話。因何？悶呀！聚忽痕，意識會自動分化，生出另一個角色，好跟佢對立，一有對立面，有比較，這空間便有趣，有高低、有勝負，一切人性，因而彰顯表露。同理，世間或宇宙蒼生一眾，原本是同一意識，試約想成一個巨型圓球吧——這球體，

某日見悶，屎忽痕，便分裂，四分五裂，八分十裂，十丈分二十裂，裂呀裂呀，裂出你我他她牠祂，各方四散，皆擁不同外表性格，困於三維世界，玩個不亦樂乎，一千年、一萬年、一千萬年，千秋萬世，你傷我我殺你，這本來就是一個自己跟自己玩的遊戲，叫「六道輪迴」。

為何這個人跟你較投緣？那個人跟你頻道永遠接不通？就是因為「分裂」前這個人在球體內處於跟你較接近的部份，那個人在球體的另一方呀！為何你明明跟這女子相處不錯，卻出現了更要好的第三者？因為那第三者以前在球體內就跟你更近呀！「月老」這傳說不是騙人的，有些人在茫茫人海中遇上從前組成球體的身邊那一塊拼圖，凸凹一拼，天衣無縫，就如從前般緊扣，無從再分手了。

所以人之最終目標原來是用「愛」，去把世間蒼生萬物反推回當初的圓球，聖經好佛經好，千經萬論就是要幫助各個個體去完成這使命。好的意識壞的意識皆會感染，或加快或拖累這「歸一」的程序。

「一切眾生本來成佛」。別把「佛」字看得太虛幻，亦毋須具象得如佛殿內那金色造像。「佛」，就是我們本能的一種無分你我的初生境界，在所有生物的最內部，要重新發現「佛」，得撥開那遮蓋著佛的三片草叢——執著、分別和妄想。「小克今期做乜鬼？黐咗線！」----> 這就是草叢內其中一根雜草。

對，要言傳，極難，但一經意會，按鈕一開，我保證：暢通無阻！仲執著他微博上的粉絲數目比你多？傻仔！他的粉絲，咪即像你粉絲！他，咪即像你！當成人生哲學吧，你我他她牠——同一回事，同一個體！你以後不會再想罵人，或打人，因為你罵他，就等於罵自己！你所出的每一拳，也是打在自己身上，那打來幹嗎？

人是萬物之靈嗎？哈！有些我們認為低等的動物，其實比我們更快實踐「歸一」之路。你有見過一堆雀鳥朝同一方向飛？或一堆小魚朝同一方向游？當中似有帶頭開路者，牠一拐彎，隨後的竟能同時轉向？反應之快嚇你一驚？有可能於 0.000001 秒內跟得上嗎？視覺傳訊息往大腦再往神經後達肌肉，這不需要時間嗎？不需要。為什麼？因為那羣鳥、那羣魚，在那刻，調到了同一「集體模式」，對，轉舵展翅，之能「同步」，是因為那刻牠們，已調到「同，一，個，意，識」！不分你我。

《圍脖之恨》

事有湊巧，《東 TOUCH》雙雄最近都被頸患纏擾。

阿德頸椎老化，他畫圖每超過十多分鐘便痛，長期積累之疾，手尾長，推拿針灸治療中。我呢，發病時間比他更長，頸背濕疹肆虐多年未能斷尾，每逢夏天，汗一到，其癢無比，抓破了，如爛肉如疱疹，血水雖少但都成漿結塊，恐怖片特技化妝一樣。去年六月，趕書又趕波，焦慮滿懷，血肉長城失守，內憂導致外患，濕疹於新舊位置如煙花綻放，十級爆發，加上寧夏西安十多天連場暴曬，傷口圍脖蔓延，已達至雙臂，鏡裡一望，哇！照出隻妖來。雖說只是皮肉之苦，但見多年未好，不禁心生煩躁，「小我」一起，又發悔氣跟它搏殺，你死我活，來個玉石俱焚。

西醫不想再光顧了，那類固醇藥膏塗成習慣，起初是給你甜頭與希望，但總在好達九成的時候宣告失效，頓時心情如小時候於機寶玩街霸被「讓 round」之感，我的皮膚，果然相當屈機！最後春風吹又生，治不了本。也試過艾灸，但連同穴位，每天得艾上個多小時，我沒這樣的耐性，內地亦沒有夠水準的電視劇供我消磨光陰艾住睇，放棄了。金成給我介紹了中醫，現每天乖乖的吃著藥粉沖劑，成效？亦未見。但一直以為是濕毒什麼導致，中醫師卻非常西醫地說「沒原沒因，怪你體質過敏」，啊！或是敷衍又或是勸我別多想，那即又是屈機，於死角無路可逃，硬食也！

「那唯有受。」我跟自己說。但受還受，最好還是給我一個原由，那才受得無怨無悔呀。

直至最近偶然看了些佛學 DVD，啊！我找到當中那業了。

金銀婆婆年輕時，約是十多年前吧？那時候在寵物店能買到的其中一種「杜虱藥」，如沒記錯，叫「Program」，是種口服液。對，是口服，看過拙作的朋友會記得我說過餵貓吃藥有多難，那些狀如甘油條的 Program 小瓶塞進貓嘴，一半被吐出來，一半射偏了在地，每次如此。現在幸福了，有種滴中貓兒頸背的防虱藥，挺有效的。當年我家地方小，又潮濕，全盛期有十隻貓狗，虱卵藏在櫃罅牆角，終於，貓虱，長年無法杜絕，尤於初春盛夏。看過鍾偉文的《豎貓大白燦的感情瓜葛》沒有？內有篇《殺虱大戰》，貓迷自有共鳴。總之殺虱口服液、殺虱頸圈、殺虱噴霧全部嚟氣！最後他以拜高解決，我呢，用人手──捉虱，試著去根治！對，有柄貓毛梳子，梳針夠密，一梳梳到尾，可把小如芝麻的虱子「過濾」出來，指甲一壓，虱肚「啪」一聲破開投降，有些肥壯的，多為虱媽，肚破開也溢出白色虱卵三數，一屍幾命。

當年就這樣，每天如猴子般替金銀捉虱，當然也未能完全杜滅，但幾可控制一定虱量。當時大呼過癮，是真的上了癮，如小時候用放大鏡聚焦陽光去燒螞蟻，一切「摧毀」，都是新奇事。直至最近──天呀！人的開悟真要等上三幾十年──我於一念間才乍然驚醒，那幾年光陰，我每天，在毀滅多少「生命」？如果六道眾生大大小小每一皆是靈魂，那幾年，栽在我指頭的小靈魂，何止一千幾百！「超渡」當然欠奉，就是沒有殺生事後輕浮一笑也算幸運，多可憐的跳蚤。

益蟲害蟲都是蟲，這世界從來有欠公平。那些無辜被殺害的虱公虱媽虱孩子，怨氣會積聚，每天這樣積聚，無法散去，那怎辦？找個方法，跟原兇算賬，這筆大賬如何算？以眼還眼，以牙還牙，既天性吸血，就在每載初春盛夏，向他的皮膚報復！讓他濕疹爛肉長年累月見紅，發個稀巴爛──多麼多麼大的仇恨。

是業債，自己一手釀成的，有因就有果。債，大得待不及來世消還，今生就要來討了。所以，如前所說：「受吧」。躲不開，避不過，只能於有生之年積福行善，期望減輕「纏身」的債務。因此，我現在，連蚊子也不肯打了；大魚大肉？不敢多嚐。昆蟲動物，同屬畜生一道，那時年輕的我，跟虐貓殺狗者其實無異，都目露兇光。

你會說：「堅定流呀？」正常的，我初悟出前因後果，都是同一句「堅定流呀？」，但日子久了，你會發覺，任何信念、希冀、哲理、學說、想法……最後所導向的揭盅終點，是流是堅，原來是 100% 不重要的──完、全，不重要啊！你上路的目的不是去分真假，因為真、假，永遠不比善、惡之別來得關鍵，來得重要！旨在找種規條去活，在尋覓真、假的路上，最重要是要開出善良之花！沒有真與假，只得愛與恨，一切「負數」，就算能盡量放低，來生也可能六道相逢，唯有一切隨緣。

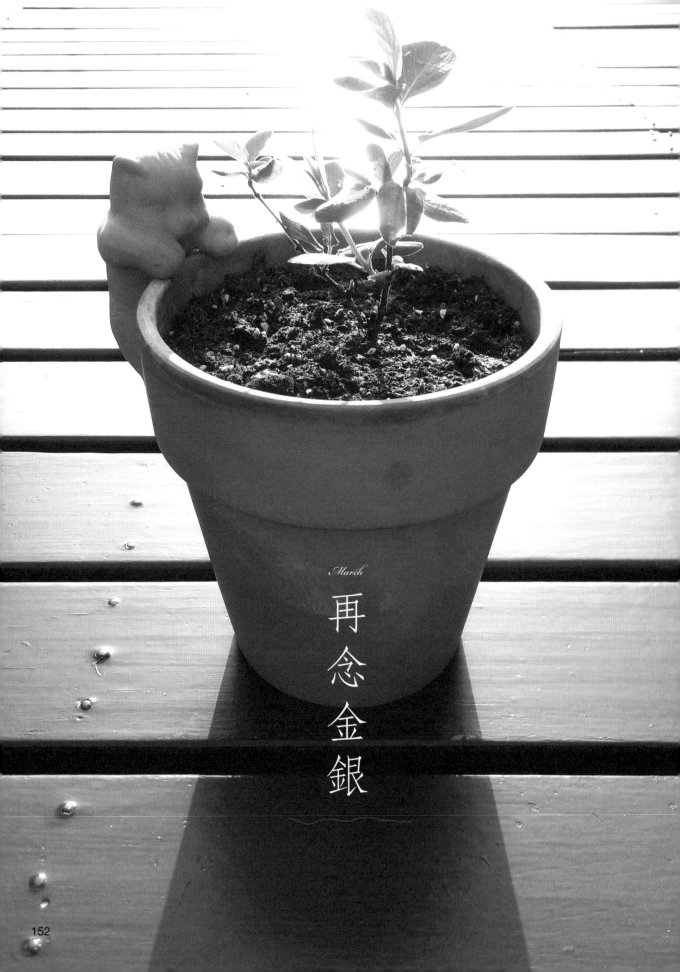

March

再念金銀

有心無意，揀在三月廿六日這一天去做這件事。

三月廿六日是金婆婆的死忌。三年前的事了。

金婆婆的骨灰於火化後送了回來，一直跟銀婆婆的骨灰並排放著。後來帶到杭州，原本是打算一直留著的，才知道原來骨灰不應留在住家，得將之釋放。

兩個骨灰盅袋幾年來從沒開封。先打開銀婆婆的，燒得很細，全粉末狀。明明知道只是一撮冷灰，但還是難以純理性心境面對，畢竟曾是活生生一隻好貓。

之後打開老金的，沒成灰，都是骨碎。越能見形態便越難過。拿起一根細細的，猜著是哪個部位，輕輕一揑，灰飛煙滅塵滿面，無需話淒涼，人生才首次「雪崩」，骨灰，原來也真夠傷感，夠難過的。

也真對不起，懸住兩者足三年沒解脫，這也許是種罪，所以在開封後我立即大病了一場。

當我憶起世上有種花叫「金銀花」，便知道再沒有比這個更好的方法去安頓兩者了。我們把金銀兩灰混進泥土，最後把買回來的金銀花花苗置頂。

之後這盆栽隨即有了新生命。金魂銀魄得以另一個方式延續。

金銀花啊金銀花！從今天起，在我杭州的陽台上好好活著，快高長大。

下輪明月，不遲於關。

2010.3.31

責任編輯　　饒雙宜
書籍設計　　嚴惠珊

書　　名　偽科學鑑證 5 ── 佛光初現
作　　者　小克
出　　版　三聯書店（香港）有限公司
　　　　　香港鰂魚涌英皇道 1065 號東達中心 1304 室
　　　　　JOINT PUBLISHING (H.K.) CO., LTD.
　　　　　Rm. 1304, Eastern Centre, 1065 King's Road, Quarry Bay, H.K.
發　　行　香港聯合書刊物流有限公司
　　　　　香港新界大埔汀麗路 36 號 3 字樓
印　　刷　中華商務彩色印刷有限公司
　　　　　香港新界大埔汀麗路 36 號 14 字樓
印　　次　2011 年 6 月香港第一版第一次印刷
　　　　　2011 年 8 月香港第一版第三次印刷
規　　格　大 16 開（196 x 258 mm）160 面
國際書號　ISBN 978-962-04-3115-9
　　　　　© 2011 Joint Publishing (H.K.) Co., Ltd.
　　　　　Published in Hong Kong

《幻海奇情》

《偽科學鑑證》連載七週年Special。畫了三百多期，如果每期抽出一句，可順序拼出什麼末世預言？

你現在看到的，是 我們的故事，如妹所言， 高處不勝寒 八百多年後的今天，

端詳一下，發覺該書內容繁複無比，見旁有 最多六個的俄羅斯人會走進畫面， 那段日子我不斷念著該尾魚

直至最近搬屋，翻拾雜物時， 因為再次仰望「銀河」 偽風景 於是我就試吓模仿別人嘅風格

終於，昨日的悲傷，已被遺忘了 竟收到大量讀者來郵讚好， 待喀哩降溫 憑著心口一個勇字 孻8線 一將快樂預早耗掉

story of 09&214&……Fileee 於漫畫展有售， 同時間，中環，中銀大廈…… （三項鐵人）沿途護航。 糧q繡?/瞻矇罈y翻?

bitbit一直在想 就係咁簡單， 每逢是藍色的東西， 到達嚅嘔的城市 大屠殺開始前 天堂地獄…… 保留原有時空背景， 兇狠的嘴臉

血瘟，已被編輯 字典裡面， fill色，調轉 一家有意投身自由創作行業的年青人 遺留下來的光芒 井字型剝開， 我起初也認為這個故事告訴我們，

天幕打開後， S M T W T F S ♥ 關心事傷心事滅絕 Good 㗎！ 但是最大的震驚莫過於發現， 又地震又海嘯，新一年，

問中央點算 報導員會這樣說：作繭時的恐懼 世界完全失去了聯絡 呆看著雜亂的草堆， 世界變得很差 咳……咳 最後要�好都唔一定係土建事

因為稀罕韘稀疏離離 東風在放花千樹， 再往往行吓方向走， 我迫吓吓畫 把溫柔的水彩強姦！ 寄生於仙人掌上的白色小蟲子體內血液 其實沒什麼大不了，起碼

於1981年至1986年某個 我倆合力捕得 25至30歲期間某些快樂片段。 Sorry……都話唔講㗎啦…… 這麼多年， 還個出嚟屎樣？ 為何超英趕美

就這樣，中國人開始富強起來。 咁不如諗吓啲哩嘢攪， 佢哋仲捉吓我朋友， 唔緊要！我們重新開始吧！ 廣東 城在兩岸凝神對視

我想講嘅係：難唸的經 應該點同綑路仔 去找方法來讓傷痛減輕！為後， 本城產生極大變化： 無論發生乜事， 在太空的無重力環境下

感受到自己原來從不認識這個城市。 夏巴油站對出的「挑戰者號」 要殺死自己弟弟！若干年後科技進步， 數位不畏強權的同學 推開窗之後

咁砌四 抗爭 消失似露水 共和國的模樣 在市建局主理下， 一眾蒼生…… 落入灰濛濛的神秘氛圍中。

大陸送贈台灣的兩隻 米老鼠植入孩子腦袋 舉翅不回顧，隨風四散飛， 東京剛巧 充滿住大量 台灣A菜， 還有數隻的天靈蓋，

臭海膁！ 剛走出海底隧道， 立時手執Minolta Hi-Matic 7s相機， 獻給袁婆婆 中樞電腦設施「貓巴士」的另一邊，袁婆婆走前， 獵鹿者 盔情難卻……

蟻躙 皮膚會覺得好痕， 太急只會換來 文化力量 跟商業社會同歸於盡 從思間你如何點醒 許多失落了的回情 較容易融入中國人 嘅腎上腺 博同情

係！係殘忍咗啲嘅，但 民間智慧 簡直係自然界入面其中一個最 不可理喻的 花林 被外星人壓平的 靈魂飛走了， 揮揮衣袖

空洞心靈 對受過傷的人 起了名字，叫「阿花」 可以問你嗎？ 誰有罪 誰無罪？ 小學油印通告紙的墨味 是在那裡死去的

擁有包莖的男孩， 時間觀念大倒退， 楊學德。嘅 這隻怪手，最近 每次到交稿局 後那星期 漸變成一條 翅兕

愛情　眼淚　自找悲傷　同年紀嘅　四大天王　要見你家長！　你搞錯咗啦！　我話　我會做好呢份工！　話你因為兄弟紛爭而起…　你仲唔明咩？

駁線！　我重拾那差點兒要溜失的「良知」。　想不到那麼快，七十年，並非我們這代人能夠想像的數字。　什麼是情感？　是貓　也是你　和我

原因好簡單：　全世界你最正常！　十八年後翻看　你啲也嘢貓巴士、西多士、方看透徹　咩呀？　要你「消費」——非常實際！

請先參閱　九龍城寨　我去瞌陣先～　咩呀？唔滿意呀？喺家！　不�都係咁唧嚟啦！　再嚟　勝負關鍵只在　無手停錢！　人類嘅行為，神會寬恕

高智能　唯嘅得番殊　「衛星訊號故障」。　消滅九龍　「走進人群　炊幾多鑊度呀？　衰蠟，　每日於井底觀天，　請你滾！

我問你：　他的一生　他約一生　何嘗不又是另種小聰明？　答應我，「獨立思考」　當做回禮好了:)　請給大家一點臉子，行嚟行去

轉彎抹角，　普選沒有時間表　更知何處再達君？　實在百厭交雜啊！　歷史？　你哋應該開心啦！　「邨記憶」學校要學一遍？

裹足不前！　回甘馬泉……　民族的共性，　如此而已。　你必須承認，　「技術性問題」　四方八面地傳染開去，可怕！　鋪天蓋地之一連串基建

都同樣遭殃！　就是「生命的規則」了。　無辦車法啦！　傳媒唔負責　導致　全國哀悼　「此地無銀　透明膠袋包住！　太陽照常升起

太過血腥，毀滅　廣東話　行犯　夠晒國際化，　天生敏感　已經知道　暫時　現今社會　會維持同一　斷層　I mean……　可憐

知識份子是全中國　跳蚤　坑統粉身碎骨灰飛煙滅，　假豎菜　飼　老街坊，這種思考訓練，　也漸變成連鎖式嘭管了！　「香港價值」　Sorry,

老老實實，推斷下去，　勁傷身！　最緊要開開心心，　這城市本身就　變晒樣　公共空間　消費意識　中迷了路，

霎眼一瞥，都是歪理　不和諧見諒。　「香港嘅未來」　掉進了鹹水海，　消失無蹤　遺留下街的　璀璨　特區政府　瘟瘟沌沌　專家現身，

懶懶散散才畫出！　另一個平衡宇宙　行過去　行過去　Recall　香港人嘅血！　內容與形式的透視，　以潛意識　緊算下一道　意外——　就樣或乎

維持咗幾分鐘　充電　我唔係講緊　那滯留香港的　普通　航班　你……　黑洞的入口　無法　安葬虛空的宇宙　河水滾沒了　星光大道，　包圍

自窺　社會控訴　決定跳出　基因螺旋梯上的　蠢x線！　問世間情為何物？　小團圓　後便　想買片薑　你或忘掉了　廣東爆谷

一生一世做　湯馬斯　綿羊　我的驕傲　先趕到　2058　遇上一個　嘉年華　I hate this!　心情稍稍平伏後，　這樣交稿　唔啋究道只是

幻海奇情！　尼古丁總牽引著　天職　在玩微博的　隔籬鄰舍　來生當　這篇寓言　係科普叢書，　你班友　因為唔夠DPI PrtW　虛擬虛擬世界，

河蟹乃近年冒起之　中央的鎖匙　獻給不買唱片的　綠色大塊頭　從十年前說起　摩天輪下的「人民公社」　《東TOUCH》雙雄最近都被

鄰居甄梓掀　扭曲咗，　在親戚面前表演過　婆媳冒險　唔識點樣　變到雞乸咁大，　File# 338之間　重逢

喺對面海　索得　足以令全人類震驚嘅消息，　有也特別呢？無也特別。　共你之間拉近幾吋　不分你我。　👩+🎤+👩，

知識提升。　但令我憂慮是以後前程　點點滴滴　你的問題其實即是我的問題，　寫畢忽見魚肚白　唔小心又押番韻！

2011　靛藍靈魂　念銅鑼　一起去 PRISON BREAK　好驚　加監　打令　80　明日時